中國篆刻名品 [〇八]

隋唐宋元明清官印名品

上海書畫出版社

《中國篆刻名品》編委會

主編

　　王立翔

編委（按姓氏筆畫爲序）

　　王立翔　朱艷萍

　　李劍鋒　陳家紅

　　張恒烟　楊少鋒

本册釋文注釋

　　楊少鋒

本册圖文審定

　　朱艷萍　陳家紅

出版説明

中國印章藝術歷史悠久。戰國時期，印章是權力象徵和交往憑信。雖然印章的産生與實用密不可分，但在不同時期的文字演進與審美意趣影響下，形成了一系列不同風格。至秦漢，印章藝術達到了標高後代的高峰。六朝以降，鑒藏印開始在書畫上大量使用，這不僅促使印章與書畫結緣，更讓印章邁向純藝術天地。宋元時期，書畫家開始涉足印章領域，不僅在創作上與印工合作，而且將印章與書畫創作融合，共同構築起嶄新的藝術境界。由于文人將印章引入書畫，并不斷注入更多藝術元素，至元代始印章逐漸演化爲一門自覺的文人藝術——篆刻藝術。元代不僅確立了『印宗秦漢』的篆刻審美觀念，更出現了集自寫自刻于一身的文人篆刻家。在明清文人篆刻家的努力下，篆刻藝術不斷在印材工具、技法形式、創作思想、藝術理論等方面得到豐富和完善，至此印人輩出，流派變換，風格絢爛，蔚然成風。明清作爲文人篆刻藝術的高峰期，與秦漢時期的璽印藝術并稱爲印章史上的『雙峰』。

記録印章的印譜或起源于唐宋時期。最初的印譜有記録史料和研考典章的功用。進入文人篆刻時代，篆刻家所輯印譜則以鑒賞臨習、傳播名聲爲目的。印譜雖然是篆刻藝術的重要載體，但其承載的内涵和生發的價值則遠不止此。印譜所呈現的不僅僅是個人乃至時代的審美趣味、師承關係與傳統淵源，更體現着藝術與社會的文化思潮。以出版的視角觀之，印譜亦是化身千萬的藝術寶庫。

《中國篆刻名品》是我社『名品系列』的組成部分。此前出版的《中國碑帖名品》《中國繪畫名品》已爲讀者觀照中國書畫構建了宏大體系。作爲中國傳統藝術中『書畫印』不可分割的一部分，《中國篆刻名品》也將爲讀者系統呈現篆刻藝術的源流變遷。

《中國篆刻名品》上起戰國璽印，下訖當代名家篆刻，共收印人近二百位，計二十四册。與前二種『名品』一樣，《中國篆刻名品》也努力突破陳軌，致力開創一些新範式，以滿足當今讀者學習與鑒賞之需。如印作的甄選，以觀照經典與别裁生趣相濟；印蜕的刊印，均高清掃描自原鈐優品印譜，并呈現一些印章的典型材質和形制，每方印均標注釋文，且對其中所涉歷史人物與詩文典故加以注解，透視出篆刻藝術深厚的歷史文化信息；各册書後附有名家品評，在注重欣賞的同時，幫助讀者暸解藝術傳承源流。叢書編排體例分爲兩種：歷代官私璽印以印文字數爲序，文人流派篆刻先按作者生卒年排序，再以印作邊款紀年時間編排，時間不明者依次按照姓名印、齋號印、收藏印、閑章的順序編定，姓名印按照先自用印再他人用印的順序編排，以期展示篆刻名家的風格流變。

《中國篆刻名品》以利學習、創作和藝術史觀照爲編輯宗旨，努力做優品質，望篆刻學研究者能藉此探索到登堂入室之門。

一

簡介

璽印藝術發展到隋唐，隨着紙張、絹素的廣泛應用，印色取代了封泥，致使隋唐以後的官印形制發生巨大變化，使得延續了近八百年的秦漢官私印形態走向終結。這一變化首先體現在印面的尺寸增大到五厘米以上，并且隨着時代的變遷愈加增大；其次印文由陰文變爲陽文，由摹印篆改成屈曲盤繞的小篆。

隋唐時期官印文字純用小篆，筆畫依據小篆書寫形態作曲折盤繞，篆法拙樸，另有風格。這一時期的官印采用全新的製作方式，即用細銅條盤繞成字畫形狀焊接在一起組成字形，後世稱爲『蟠條印』。宋代以後隨着印面進一步放大，爲了使印文能够布滿印面，對筆畫少的字采用屈曲充實的寫法，到了金代，這種寫法愈加繁雜，屈曲盤旋，越來越密，稱之爲『九叠篆』。『九叠篆』不是每个字都有九叠，亦有六叠、七叠，甚至更多叠數，『九叠』取其折叠多層的意思。隋唐以後的官印篆文因初鑄成時排叠均勻，不易顯呆板，而今天我們看到的這些印章，則因隨着深埋地下，經過長時間的銹蝕，使得筆畫形成殘損和粗細變化顯著，從而産生另一種虛實變化之美。

西夏、元代、清代以少數民族文字入印，內容和形式有極大變化。以上這些特點，都爲當代篆刻藝術創新，提供了新的探索方向。

書中按照隋、唐、五代、宋、遼、金、元、明、清的朝代順序編排，每个朝代收録印章依印文字數和首字筆畫數排列。

本書印蜕選自朵雲軒藏《唐宋以來官印集存》《稽庵古印箋》《吉金齋古銅印譜》《善齋璽印録》《二百蘭亭齋古銅印選》以及私人藏原鈐印譜，部分印章配以印面、印鈕照片。

二

崇信府印

大業十一年七月廿日造。

崇信府：隋代諸衛外府以地
立名的兵府，掌領兵鎮守。
崇信，地名，在今甘肅崇信
境內。

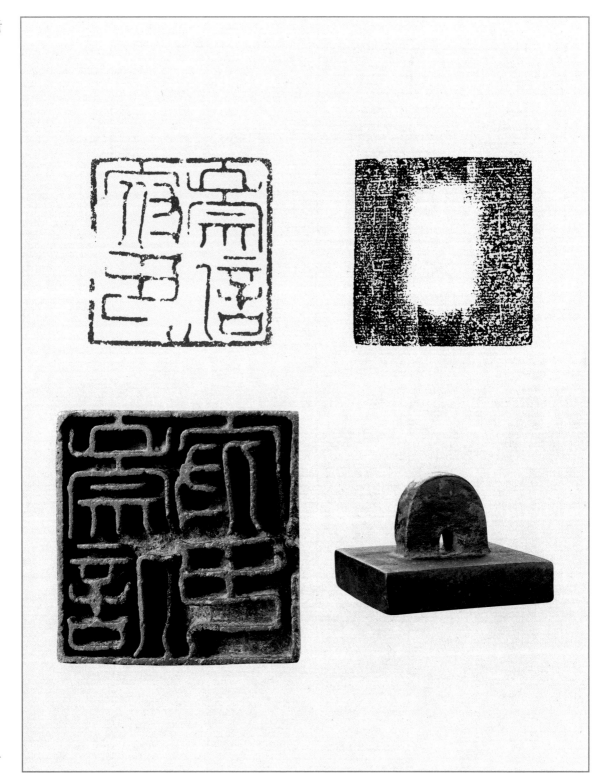

千牛府印　永興郡印

廣納戌印

開皇十六年十月一日造。

永興郡印：《元和郡縣圖志》載：「周武帝改晋昌郡爲永興郡，隋開皇三年罷郡。」是印見于敦煌藏經卷，此爲羅福頤摹寫。

千牛府印：北魏時置千牛備身，爲禁衛軍之一。《隋書・禮儀志》：「隋置衛府有『千牛備身』，侍從左右。」可知隋代有千牛府。此印形制小于唐代官印平均尺寸，當爲隋代之印。

廣納戌：爲廣納縣下設鎮戌機構。廣納，《舊唐書・地理志》：「廣納，武德三年割始寧、歸仁二縣地置，以廣納溪爲名。」地在今四川通江南。

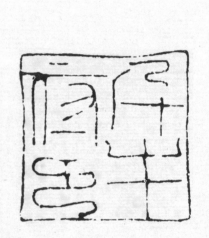

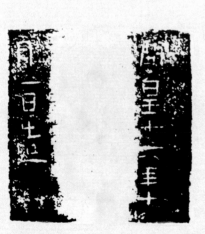

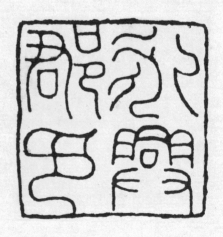

桑乾鎮印

大業五年正月十一日造。

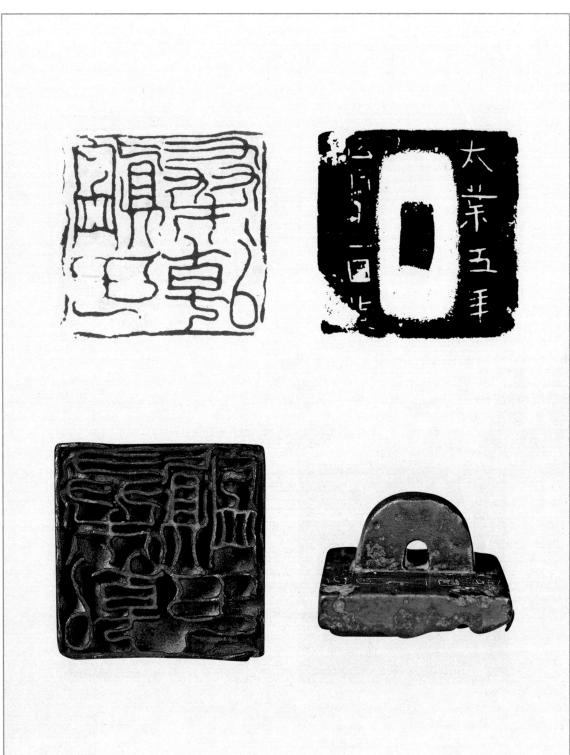

右一羽開府印

右武衛右十八車騎印

觀陽縣印

隋

右武衛右十八車騎：隋置左右衛府，唐代因之。左右衛各以將軍領之，并置將軍二人，諸衛亦領府兵、驃騎、車騎府即爲其所統。左右武衛掌宿衛宮禁，典守正殿諸門及充内廂宿衛仗，防守皇城。

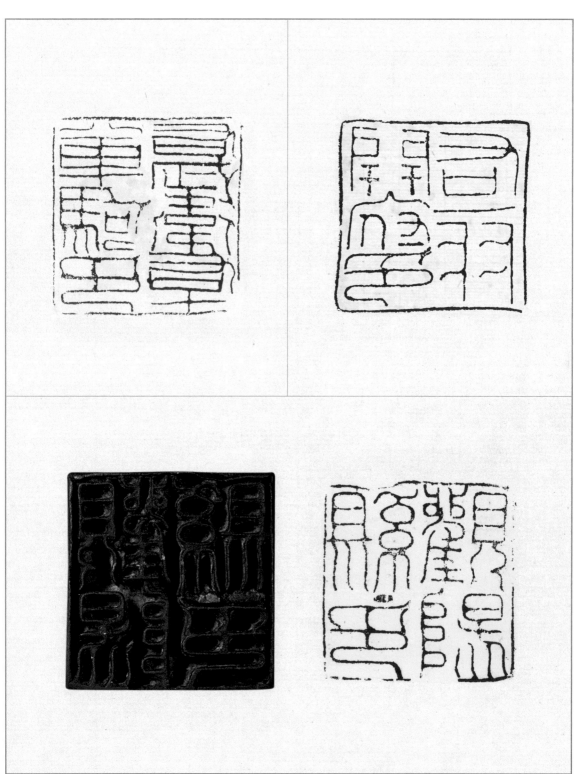

四





中書省之印：《舊唐書·職官志》：「中書省掌「軍國之政令」，即政事由中書省製定決策，草爲詔敕，交門下省審復。」敦煌遺書唐代經卷中有此印印蜕，可斷爲唐印。

大毛村記
石錐市印
中書省之印
（中書省）之印。

唐

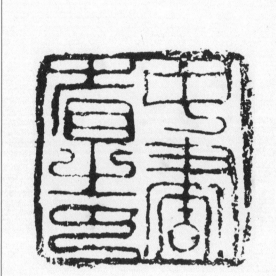

五

金山縣印：《新唐書·地理志》：「金華，垂拱四年（六八八）曰金山，神龍元年（七○五）復故名。」此印出土于浙江湖州安吉。

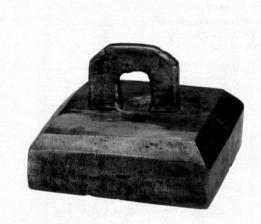

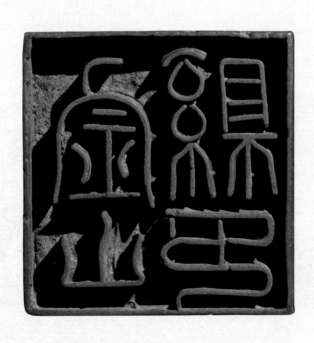

會稽縣印：《唐會要》載，
會稽縣「武德四年（六二一）
置，貞觀元年（六二七）廢」。
《元和郡縣圖志》：「隋平陳，
改山陰為會稽，皇朝因之。」
此印出土于浙江紹興。

唐

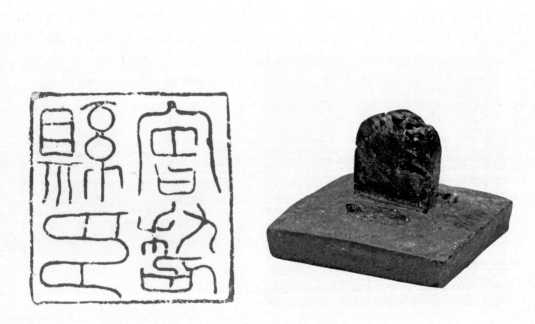

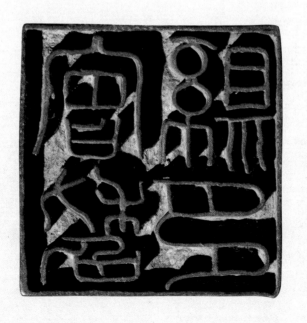

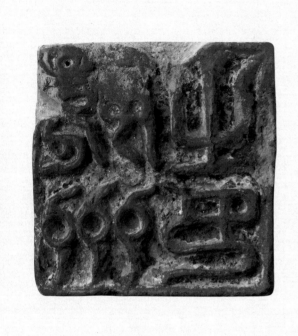

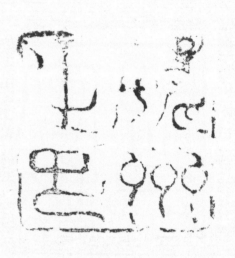

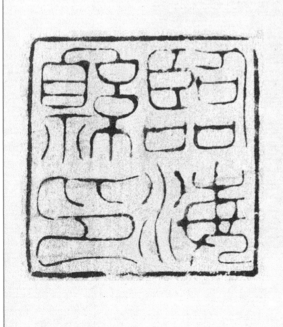

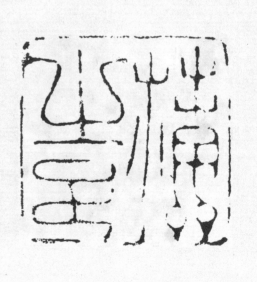

唐

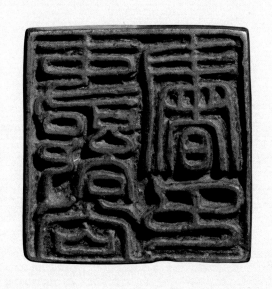
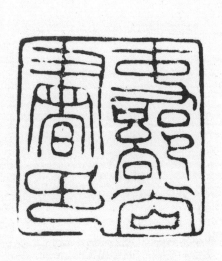

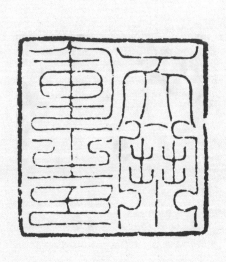
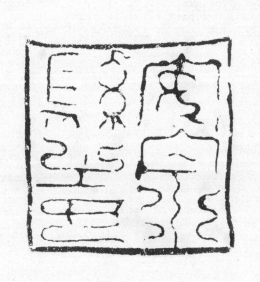

武平縣之印

乾封縣之印

唐安縣之印

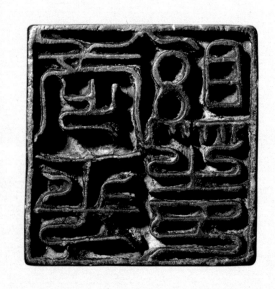

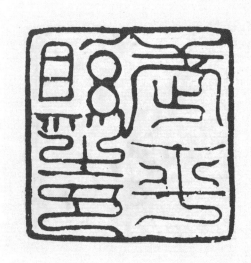

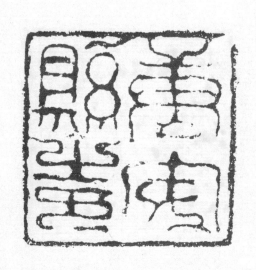

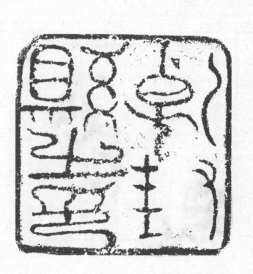

齊王國司：初唐齊王李元吉
下設官職。唐高祖第四子元
吉于武德元年（六一八）進
爵爲齊王。《舊唐書·百官
志》：「親王國令一人，掌判；
國司尉一人，正九品下。」

涪涐縣之印

萬年縣之印

齊王國司印

唐

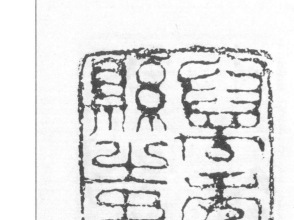

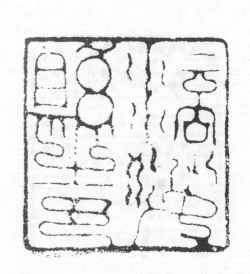

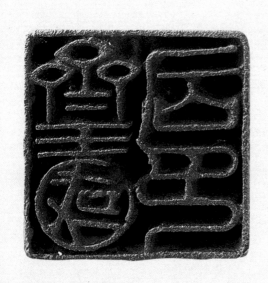

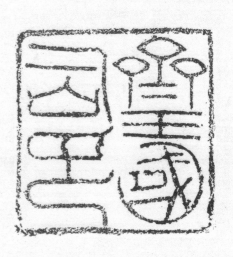

静樂縣之印

博陵郡之印

竹州刺史之印

尚書兵部之印

尚書兵部：尚書，即尚書省，隋唐三省之一，是全國行政的總匯機構，下設吏、戶、禮、兵、刑、工等六部。兵部，掌武官選拔、兵籍、器杖、軍令等職。

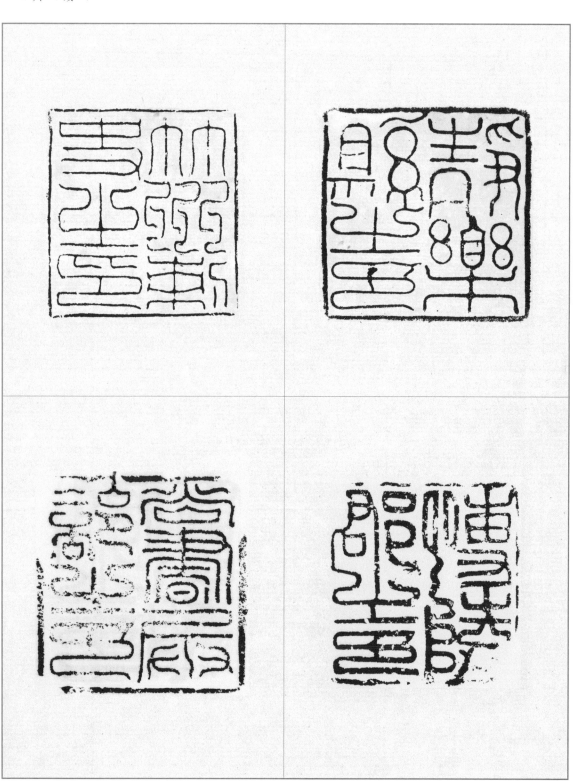

禮部行從之印

禮部行從之印

禮部行從之印。

禮部行從之印：禮部置行從官。《新唐書·車服志》：「天子巡幸，京師、東都留守給留守印，諸司從行者給行從印。」

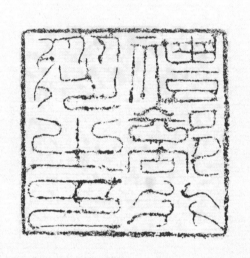
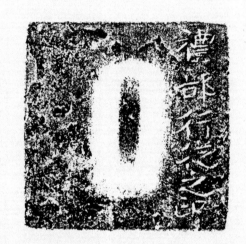

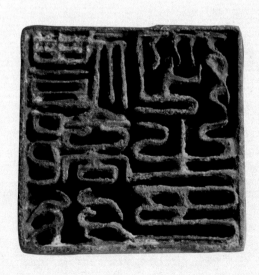
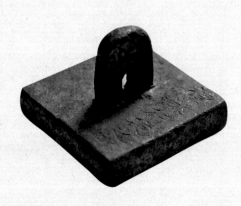

尚書吏部告身之印
左金吾衛黃龍府之印
遂州武信軍節度使印
壽光鎮記

尚書吏部告身之印：尚書省
下轄吏部，掌文官班秩品命
及祿賜告身等事。唐制凡官
職任命均頒發告身，并鈐蓋
專用印記。

左金吾衛：左金吾衛爲唐代
十二尉之一。

遂州武信軍節度使：唐昭宗
乾寧四年（八九七），王建請
置，治所在今四川遂寧船山。

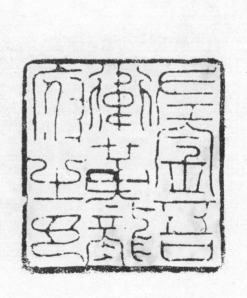

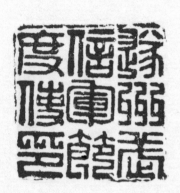

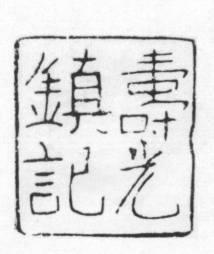

州南渡稅場記：《宋史·食貨志》：「商稅凡州縣皆置務，關鎮亦或有之，人則專置官監臨，小則令佐兼領，諸州仍會都監押同掌，行者賚貨，謂之過稅。」此印是當時某州南方渡塲的稅收印記。

留後：官職名。唐中葉後，藩鎮勢力漸大，節度使遇有事故，常以其子姪或親信將吏代行職務，稱節度留後或觀察留後。

薊州甲院朱記

□化縣□記

州南渡稅塲記

右策寧州留後朱記

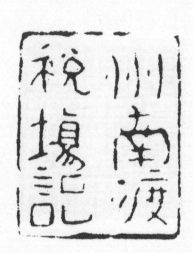

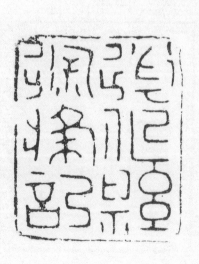

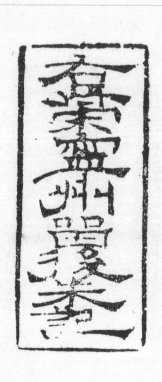

左天威軍第四指揮第三都記

都檢點兼牢城朱記

義捷左第一軍使記

秦成階文等第二指揮諸軍都虞
候印

都檢點：五代有都檢官，或與印文都檢點相關聯。《宋史·太祖紀》：周世宗六年『拜太祖檢校太傅、殿前都點檢。』

牢城：五代軍事重鎮。《舊五代史·梁書》：『大順元年，改滑州左右厢牢城使。』

秦成階文：秦，秦州。成，成州。階，階州。文，文州。四地名均見于五代史籍，四地在今甘肅東部、四川西北部。

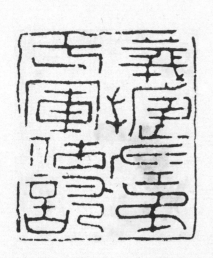

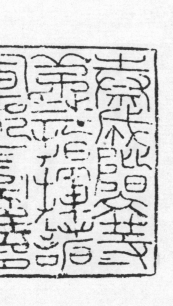

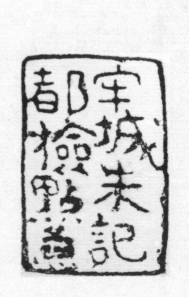

文安開國

祥符開國

頤州之印

壹貫背合同

文安：宋時大理皇帝段正淳的年號。

祥符：宋真宗趙恒的年號。此印一九三四年出土于杭州塘栖南宋福王莊舊址。

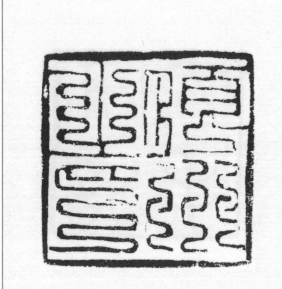

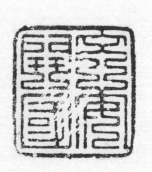

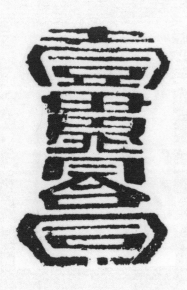

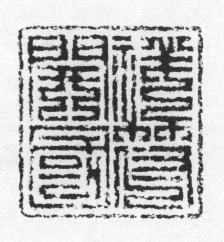

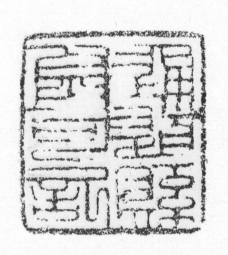

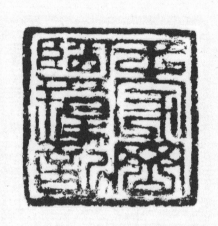

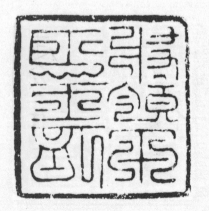

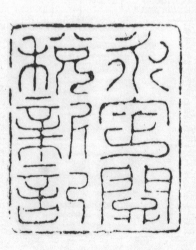

宋

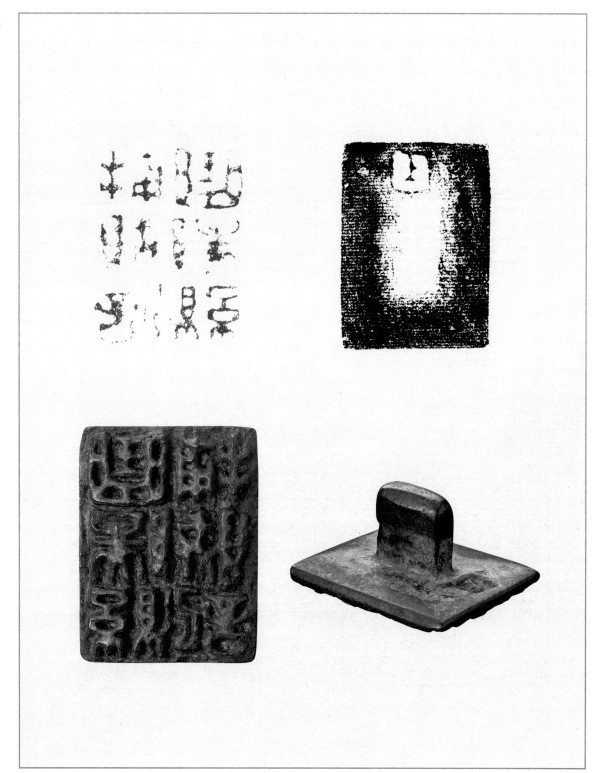

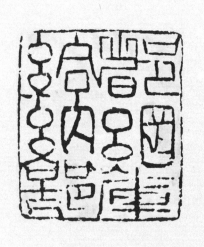

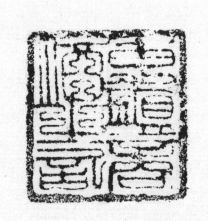

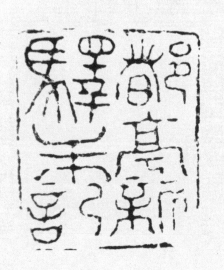

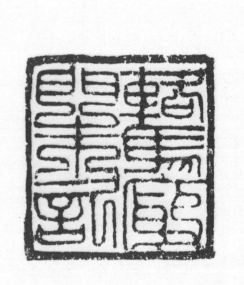

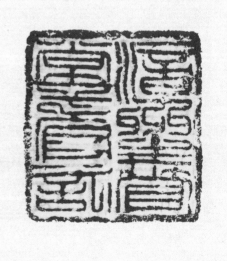

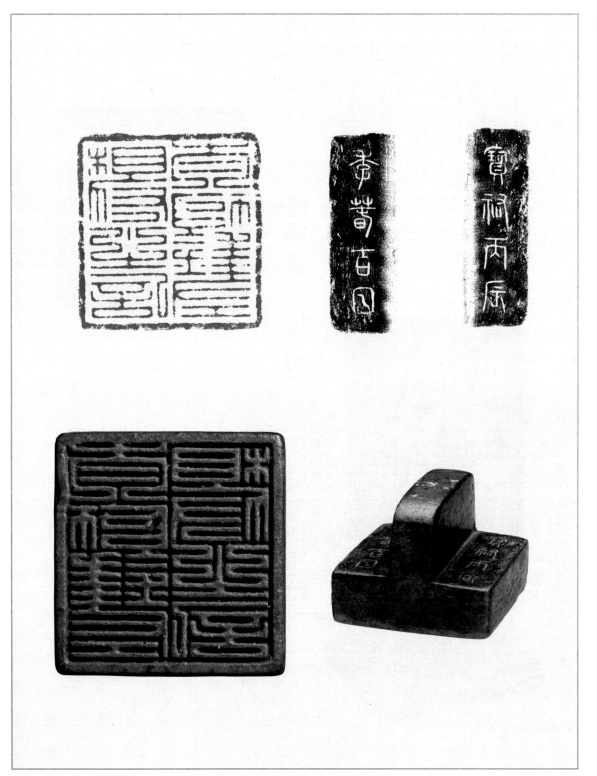

後苑造作：宋官署名。屬入
內內侍省，專掌製造宮廷生
活所需及皇族婚娶物品。

少府監：掌製造門戟、神衣、
旌節、祭玉、法物、牌印、
朱記（印章）、百官拜表法物
等事。

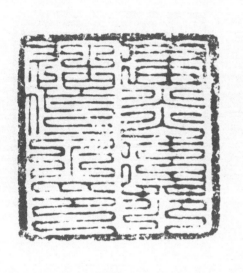

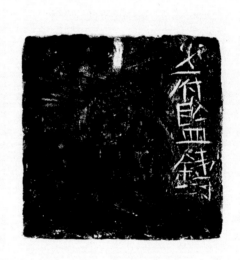

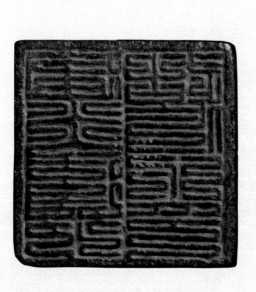

馳防指揮使記

建炎宿州軍資庫記

建寧軍節度使之印

軍資庫：宋代置于各州，掌收儲本州錢物的官署，以供本州、本路軍兵衣賜之用。

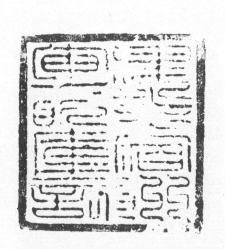

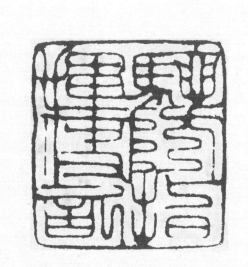

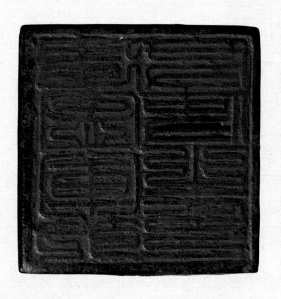

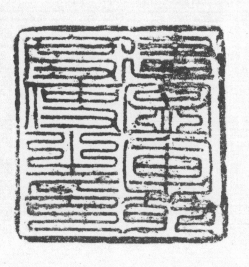

蕃落：党項部落政權首領所
受封軍職，統領部落兵馬。

蕃落第六十三指揮使朱記

元祐元年，少府監鑄。

第十將第六十指揮之記

□□□第四指揮第一都記

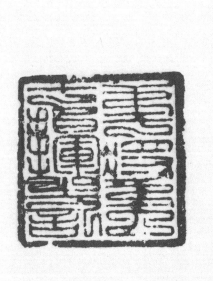

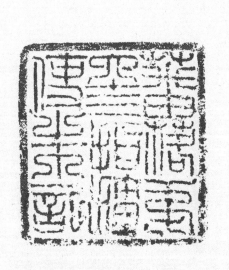

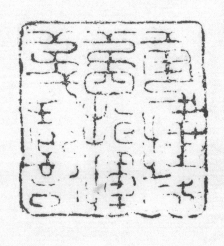

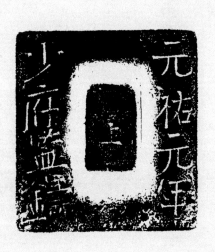

鄜延路兵馬鈐轄之印

熙寧六年，西作坊鑄，上。

兵馬鈐轄：宋代軍職名，領
一州、一路或數路兵馬。

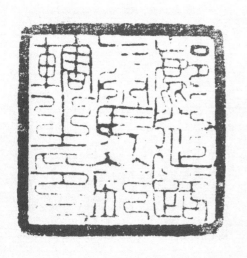
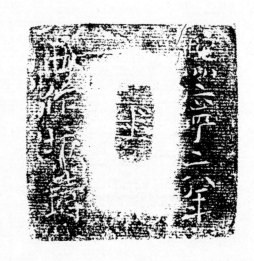

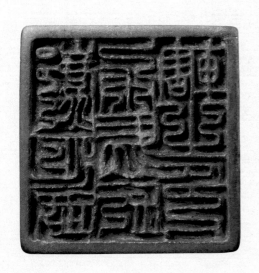
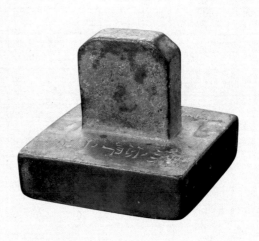

神虎第一指揮第三都朱記：
北宋禁軍將領官印。《宋史·禁軍志》載：「咸平五年（一〇〇二），選陝西州兵馬編爲神虎軍，下設有指揮二十六。」

宣毅、教閱忠節⋯宋代設置于東南地區禁軍的番號。

神虎第一指揮第三都朱記

咸平二年九月，少府監鑄。

宣毅第五指揮使朱記

教閱忠節第二十三指揮第三都朱記

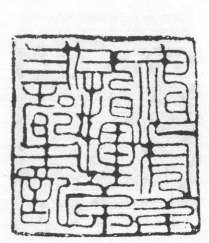

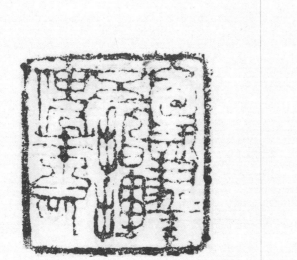

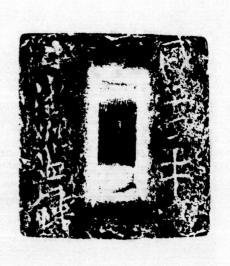

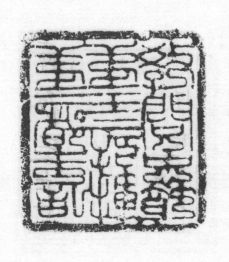

延安府第六將蕃第三十五指揮
之記

通遠軍遮生堡銅朱記

宣撫處置使司隨軍審計司印

通遠軍：宋代地方政區劃分
爲路、州、縣三級。軍的級
別有兩種，一與州同級而隸
屬于路，一與縣同級而隸屬
于州，通遠軍屬後者。

宣撫處置使司隨軍審計司
印：掌管宣撫處置使司財務
的總領官下屬審計司所用之
印。南宋時，宣撫使司置于
沿邊軍事重鎮，撫綏邊境，
節制將帥，督視軍旅，辟置
僚屬，統兵作戰，爲朝廷捍
禦邊防重責所寄。

安州綾錦院：安州時屬東京
道。綾綿院，專掌禁中及皇
家的婚娶衣着之綾錦製作，
屬少府監。

安州綾錦院記

上京差委火字號之印

長武縣印

孟縣之印

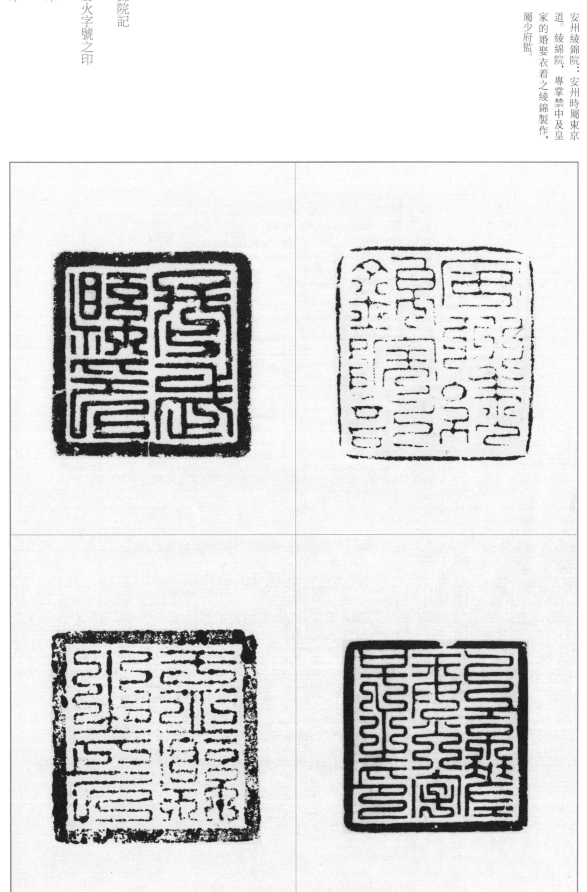

金

千户所：金代始置軍事機構，《金史‧兵志》載：「宣宗元光間，時招義軍三十人爲謀克，五謀克爲一千户，四千户爲一萬户，四萬户爲一副統，兩副統爲一都統。」

招撫使：宋代置官名，爲戰時臨時設立的掌管軍政的官職，戰後即廢除。金代「招撫使」之官，《金史‧百官志》未載，遼寧朝陽〈金代興中府〉金墓中出土有「招撫使印」，可知墓主人生前曾任「招撫使」之職。

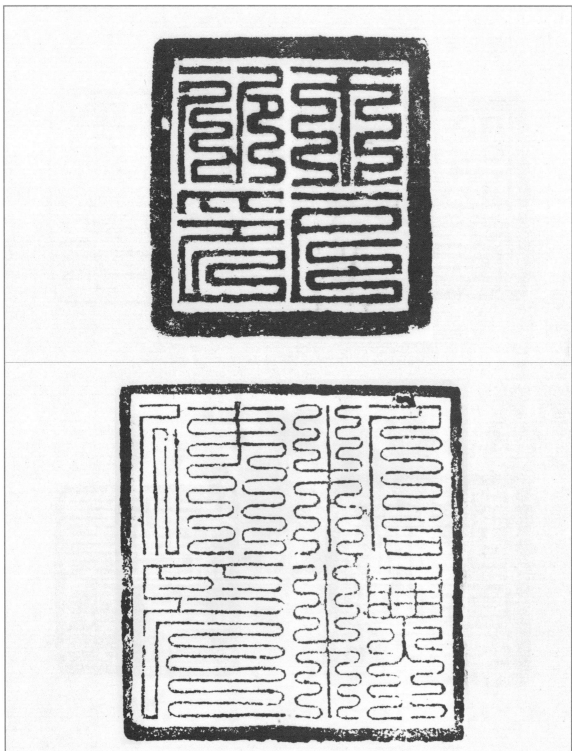

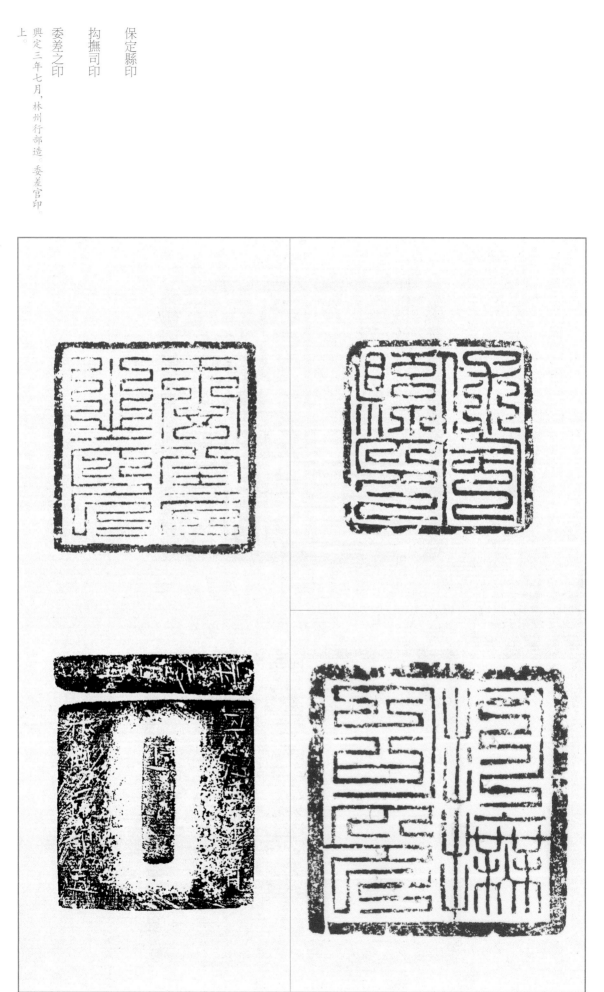

保定縣印

抅撫司印

委差之印

興定三年七月，林州行部造 委差官印

上。

金

都提控：「提控」是提轄控
制的省稱，本是臨時派遣，
後演變爲正式官職。金代文
武官員中均設有「提控」一職，
以武官爲多。

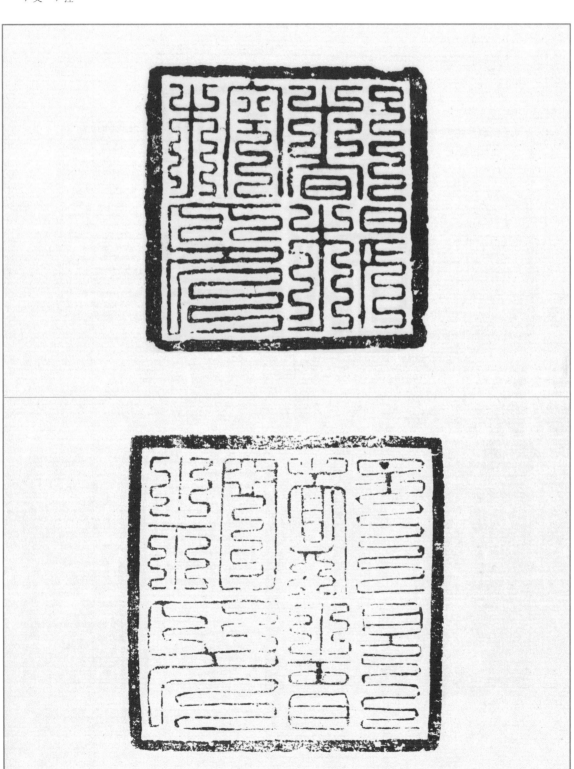

都統：古代武職官名，始見
于前秦建元十九年（三八三），
唐、宋、遼、金都有都統、
副都統之名。

都提控印

都統之印

都提控印

都統之印

都統之印

正大五年十月五。都統之印，陝西東

部造。上。上。

都統之印

天興元年，行部造。上。

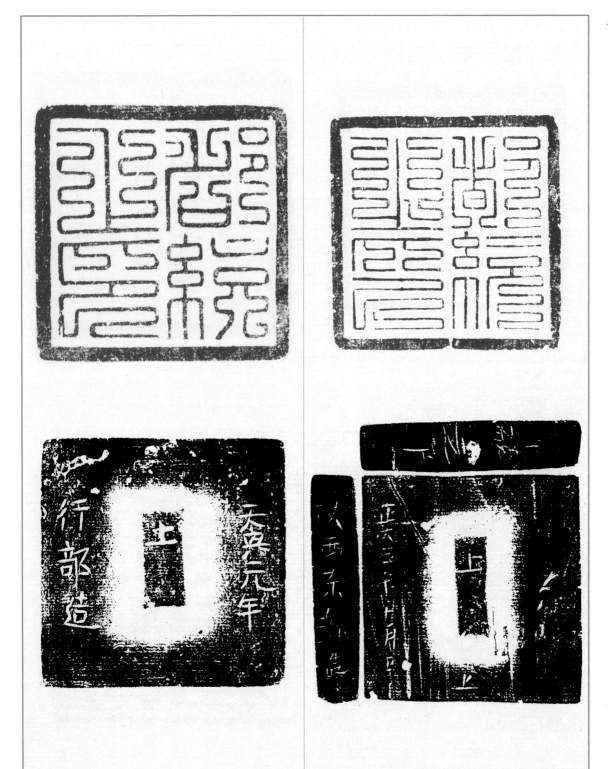

都統所印
天賜二年五月。都統所印。

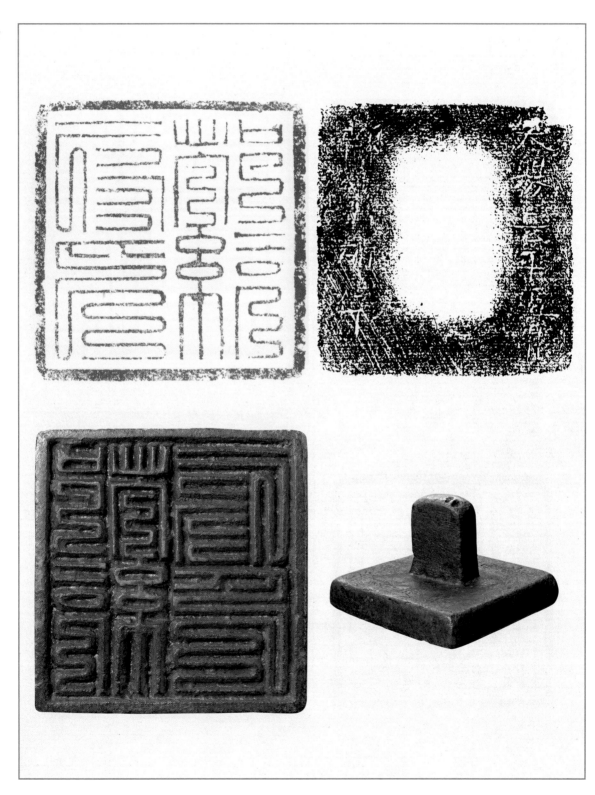

都統所印

都統之印

副統之印

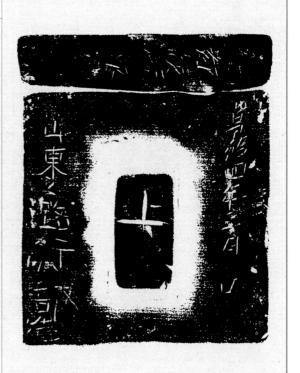

副統：都統的屬官，下轄四萬戶，統領軍眾二千四百人。

副統之印
副總領印
總押之印
總押之印。上。

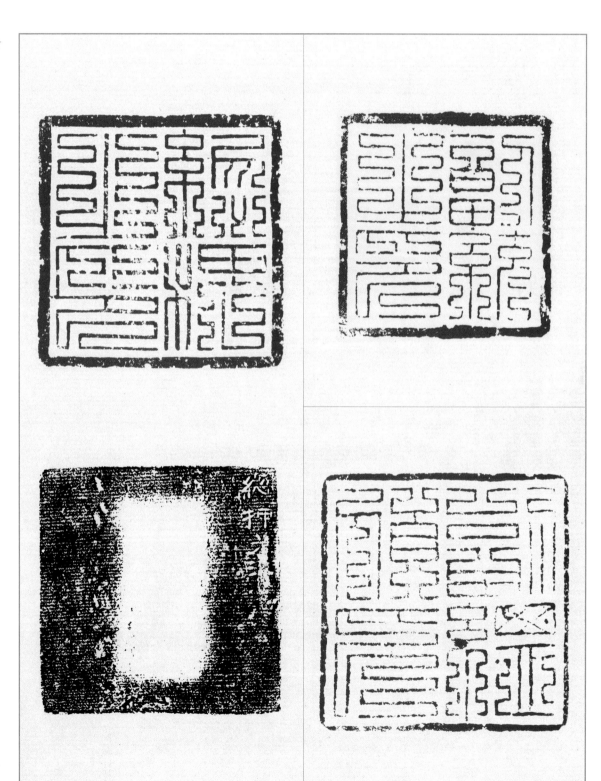

副統之印

總領之印

總領：金代統軍的武官，下
轄都提控。

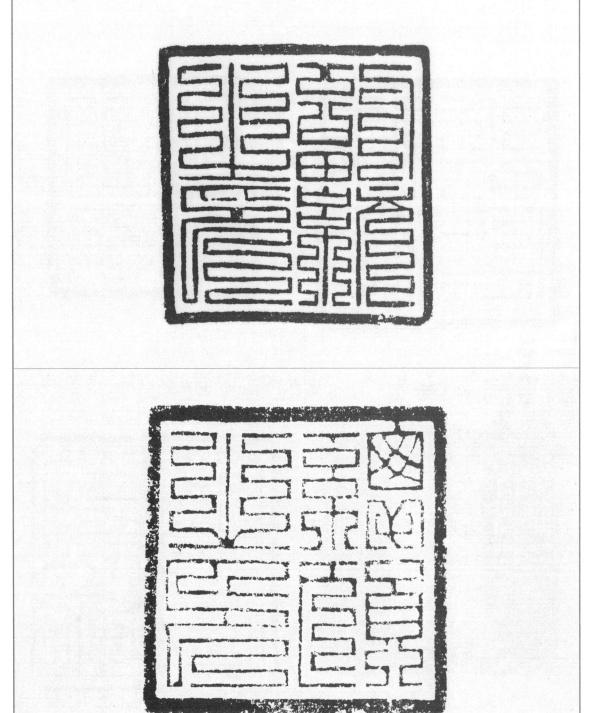

總領之印
萬戶之印
萬戶所印

萬戶：金代始置，爲世襲軍職。《金史‧兵志》載：「凡猛安之上置軍帥，軍帥之上置萬戶，萬戶之上置都統。」

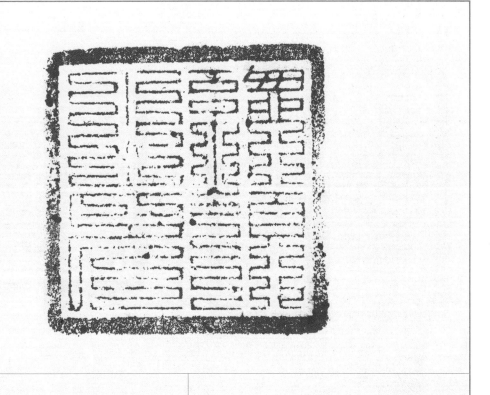

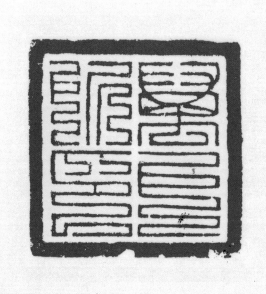

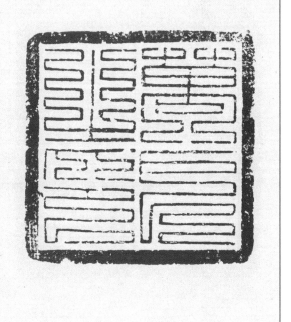

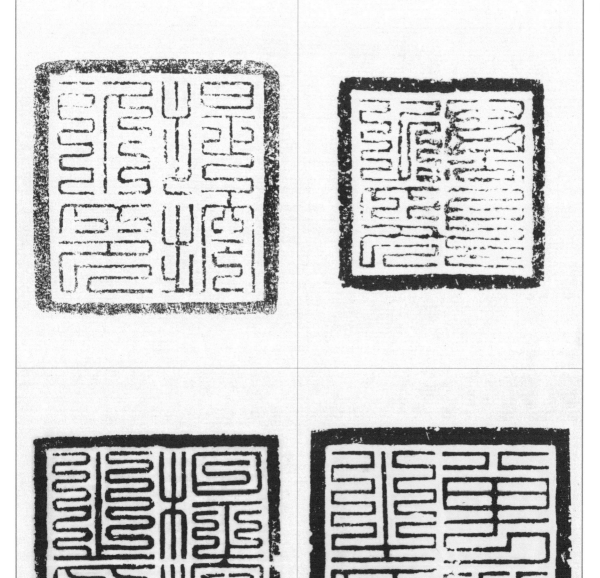

提控印，丹秋字號。上。

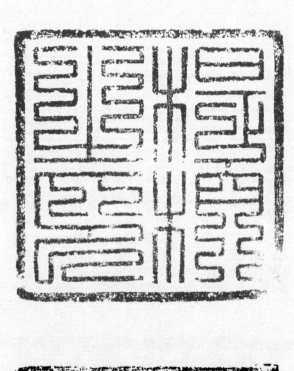

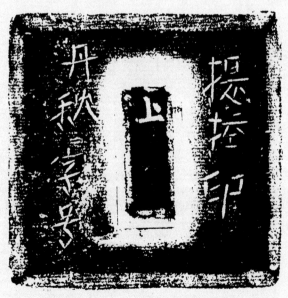

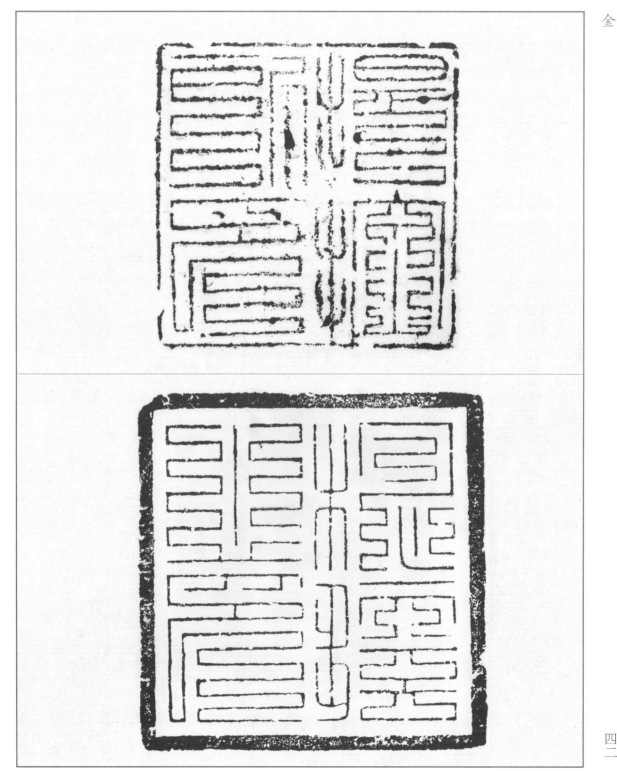

經歷司印

□□縣印

經歷司：官署名。金代在樞密院、都元帥府設經歷之官，掌文書出納。

金

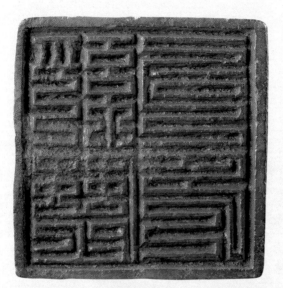

四三

金

勾當公事之印

勾當公事之印

印造鈔庫之印

吉州刺史之印

勾當：主管、辦理、處理之意，勾當官爲有關衙署的主要承辦官員，管理機要文書等。

刺史：遼金時與節度使或觀察使分掌一州之民政與軍政的官職。

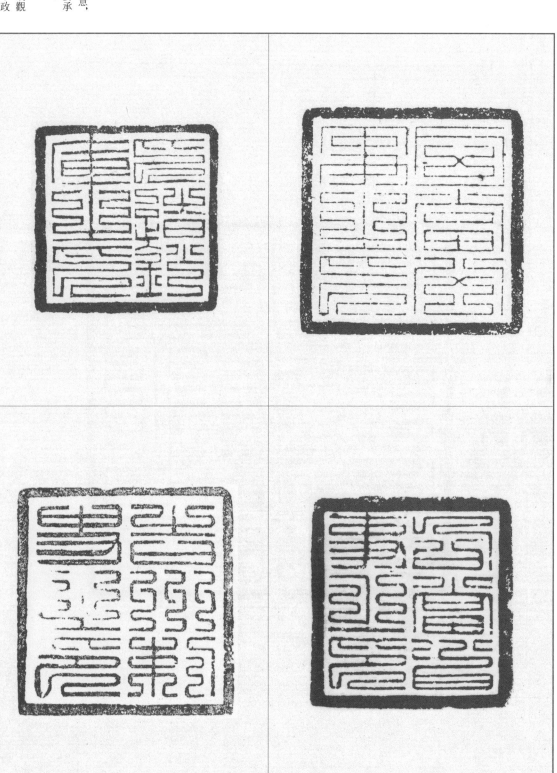

行軍都統：官署名。遼置，
金沿遼制，屬北面行軍官，
設行軍都統、副都統、都監
以掌理行軍事務。

行軍都統之印

行軍副統所印

右翼都統之印

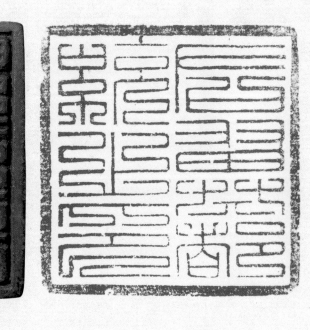

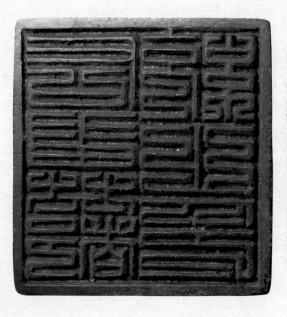

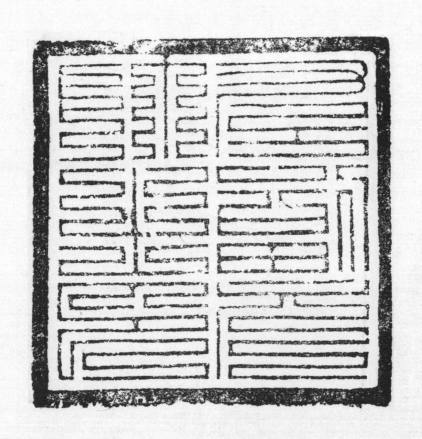

行宮尚書省：金朝尚書省大
臣出鎮地方時，臨時設置的
機構，掌一方軍政。

行宮尚書省印
行軍萬戶所印
安撫使司之印

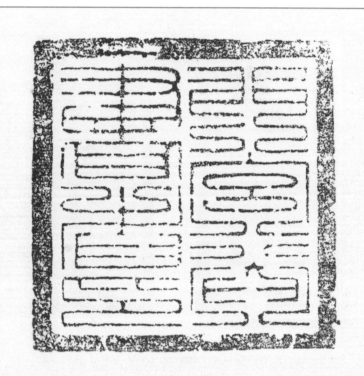

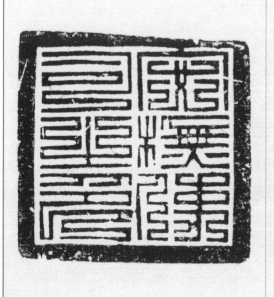

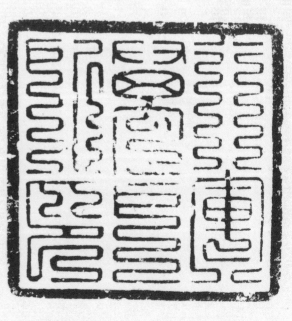

枇字行軍萬戶之印

招撫副使之印

安撫副使之印

忠孝軍彈壓印

忠孝軍：金代軍隊名，金代
晚期一支重要的武裝力量，
由河朔各路歸順的降兵組成。

彈壓：宋元時職掌糾察的下
級官吏。

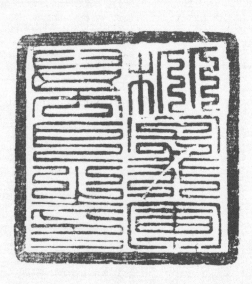

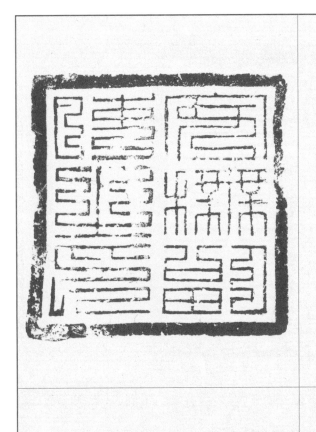

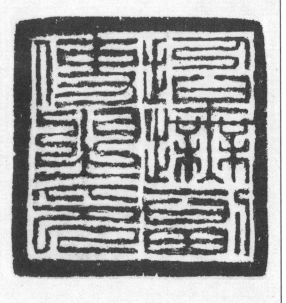

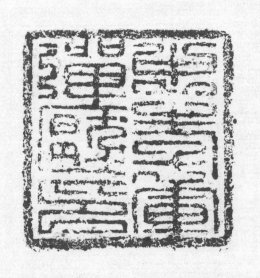

尚書戶部之印

尚書戶部之印

兗州倉草場記

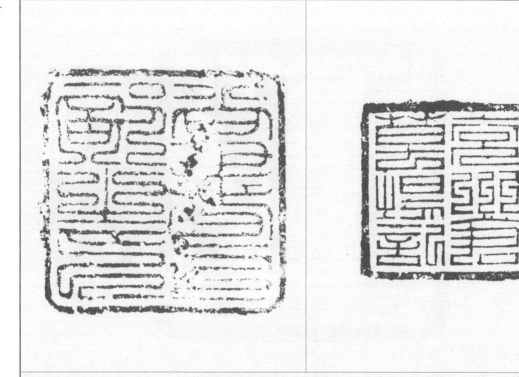

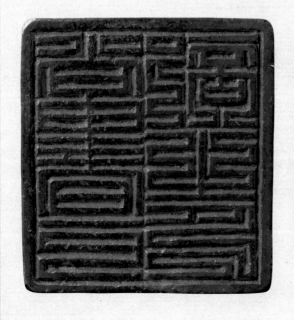

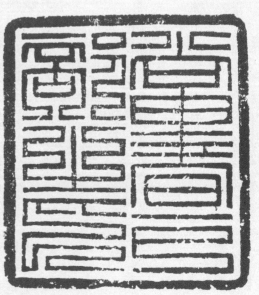

帥府右都監印

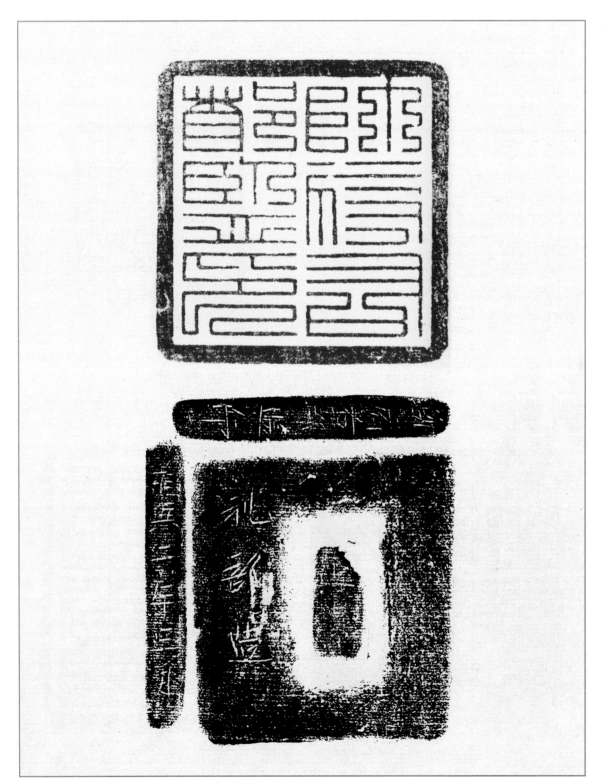

恢復副萬戶印
恢復副萬戶印。上。

都統所冬字印
都統印。山東西路行六部造。上。

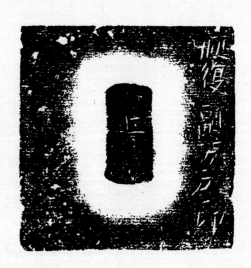

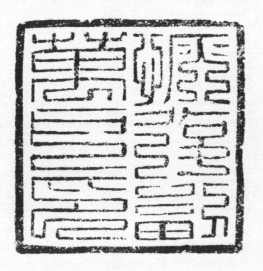

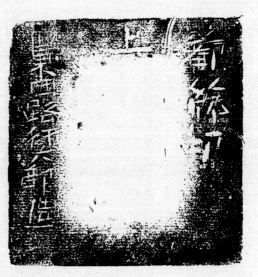

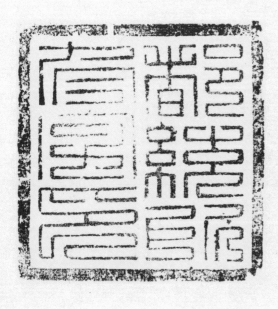

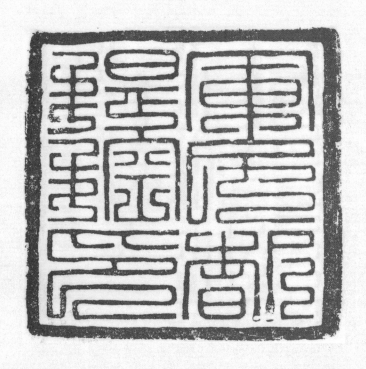

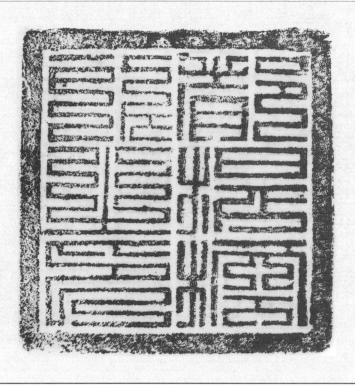

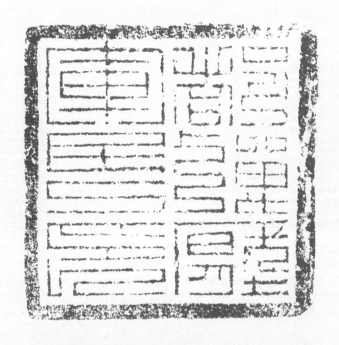

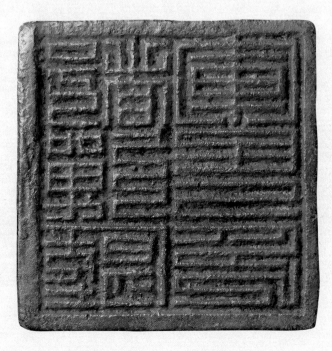

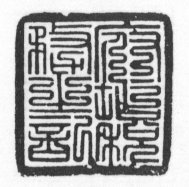

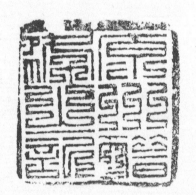

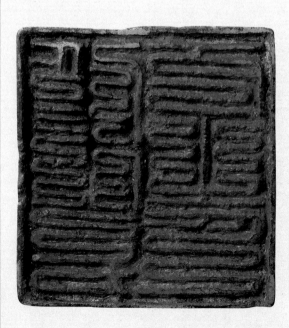

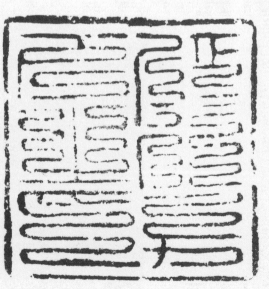

金

規運柴炭監記

都提控始字印

遂城縣酒務記

越王府文學印

副提控懼字印

正大四年八月，行宮禮部造。副提控

懼字印。上。

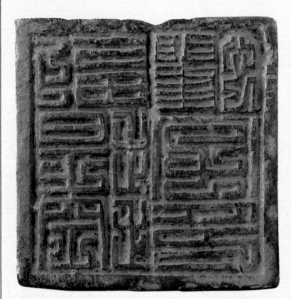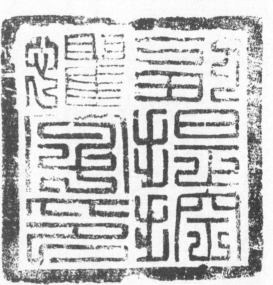

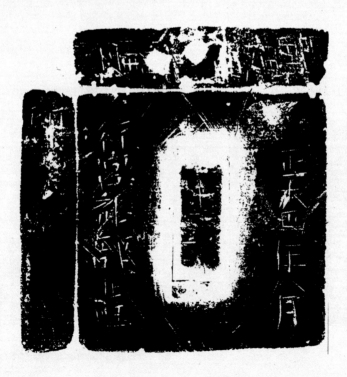

曹州司副之印

規措副使之印

提控軍馬之印

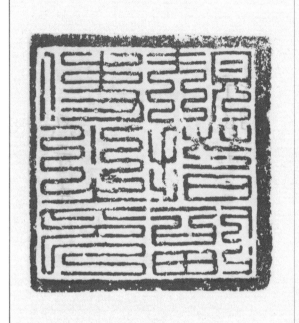

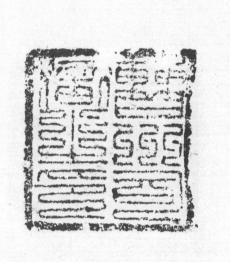

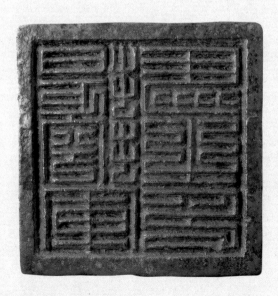

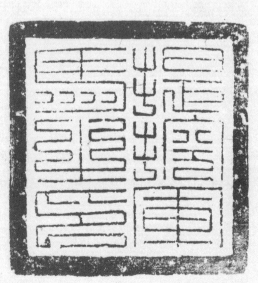

睦字差委官印

興定五年正月，行宮禮部造。睦字差
委官印。上。

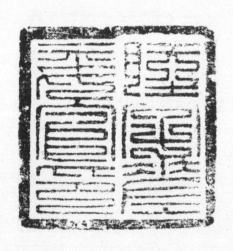
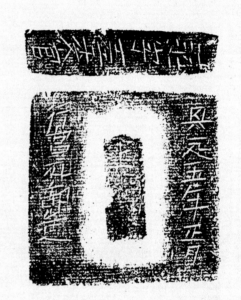
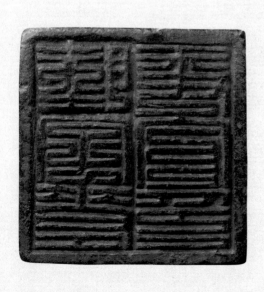
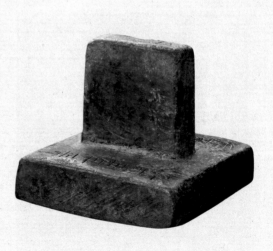

義軍：古代統治階級或民間
臨時組合起來的部隊。金代
末年，戰爭頻繁，政府招募
民間義兵，以擴編軍隊。

義軍提控之印
義軍副統之印
義軍總領之印
義軍同提舉印

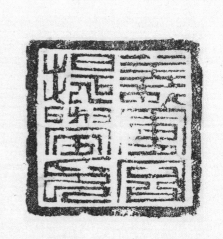

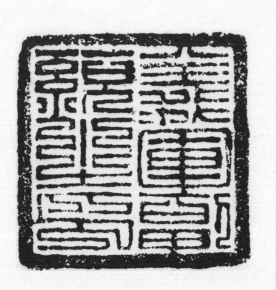

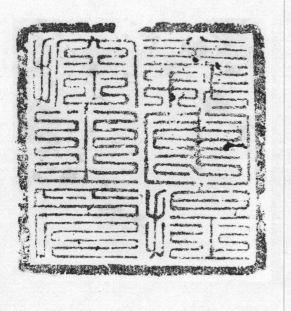

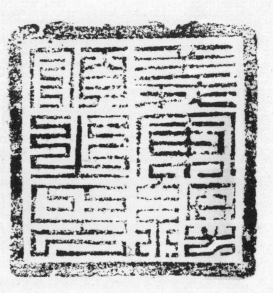

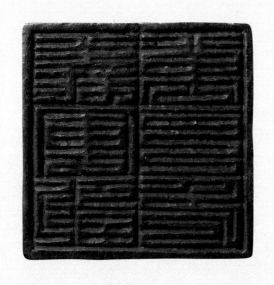

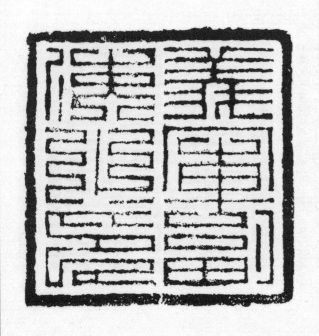

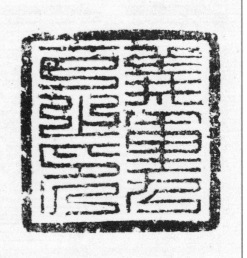

義軍萬戶之印

義軍萬戶之印

虢州司候司印

平陰縣税務之記

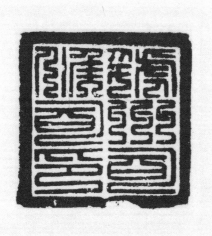

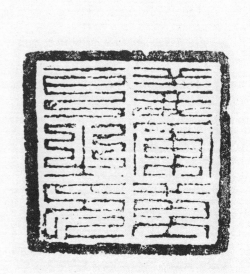

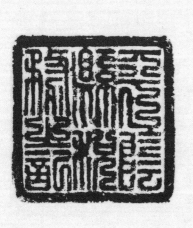

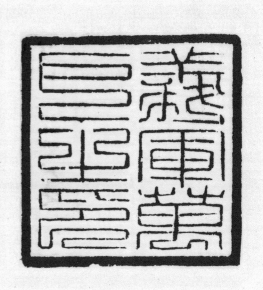

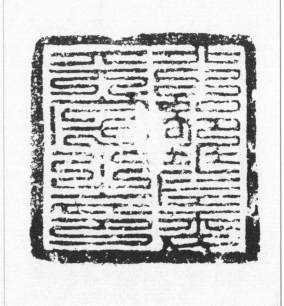

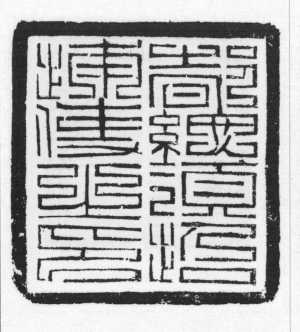

行部差委天字之印

行尚書戸兵部之印

移改達葛河謀克印

都統領招捕使之印

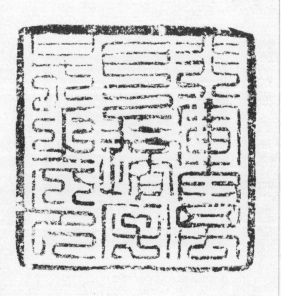

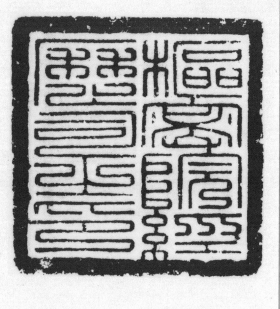

翰林侍讀學士：官名。北宋始置，掌侍讀經史，爲翰林院或翰林學士院官員。金、元、明、清沿用此職。

金

翰林侍讀學士之印

樞密院經歷司之印

分治行六部外郎之印

行軍萬戶適字號之印

六五

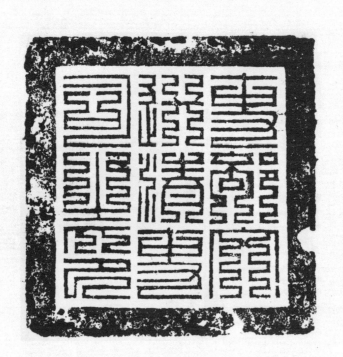

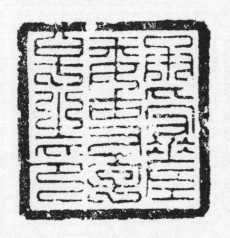

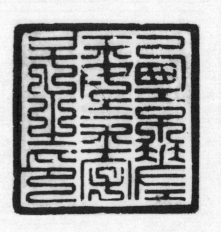

吏部文選清吏司之印

西京差委金字號之印

承受差委事字號之印

吏部文選清吏司：吏部六司
之一，掌管中央和地方所
有文職官員的額缺設置和品
級，以及官員的選授與升遷
調補等。

生字號行軍萬戶之印

正大八年十二月，行宮禮部造。生字
號行軍萬戶之印。上。

宣差副提控月字號印

正大二年六月，行宮禮部造。宣差副
提控月字號之印。

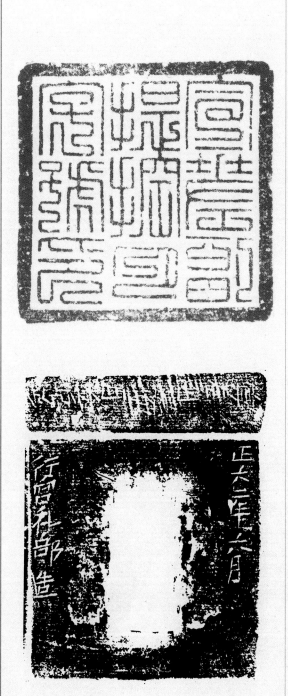
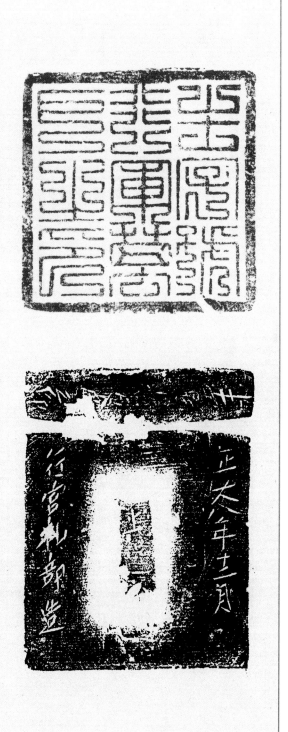

承受差委琛字號之印
泰和八年十二月，禮部造。承受差委
琛字號之印。上。

義軍副統餘字號之印

義軍副統禦字號之印

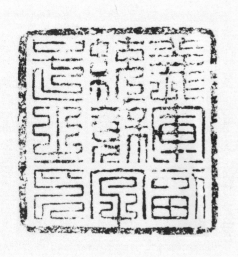

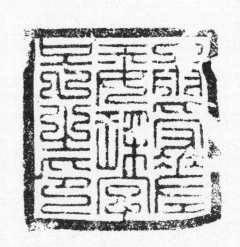

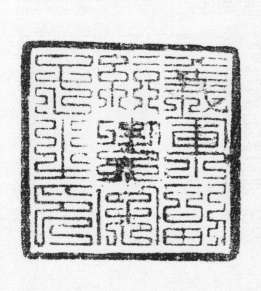

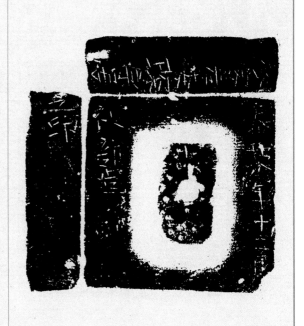

瑞州差委木字號之印

鳳翔府規措草課官印

寧邊州下寨子都巡檢印

興定四年六月，行宮禮部造。寧邊州
下寨子都巡檢印。上。

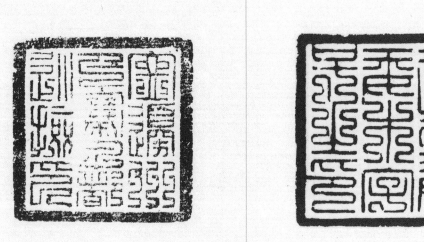

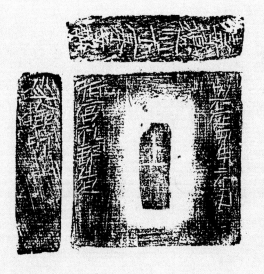

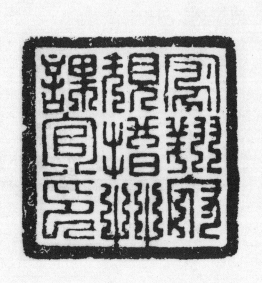

山東東西路統軍判官印

山東東路按察司差委火字號印

熙秦弟十將漢□前平弟四十四指
揮記

大定二年六月，少府監造。熙秦弟十
將漢□前平弟四十四指揮記。上。

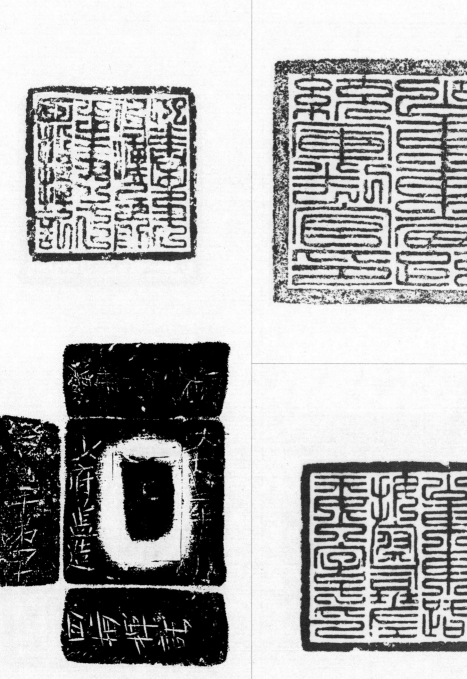

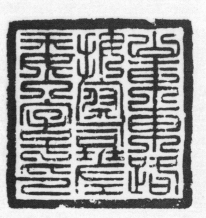

原州弟五將弟十四指揮人員之記

原州弟五將弟十四旨揮東廣苗族人員
之記。上。

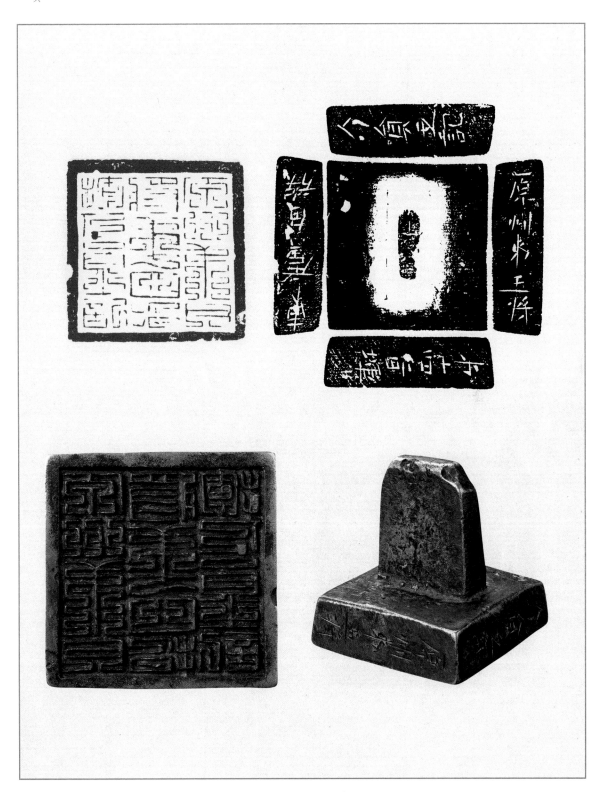

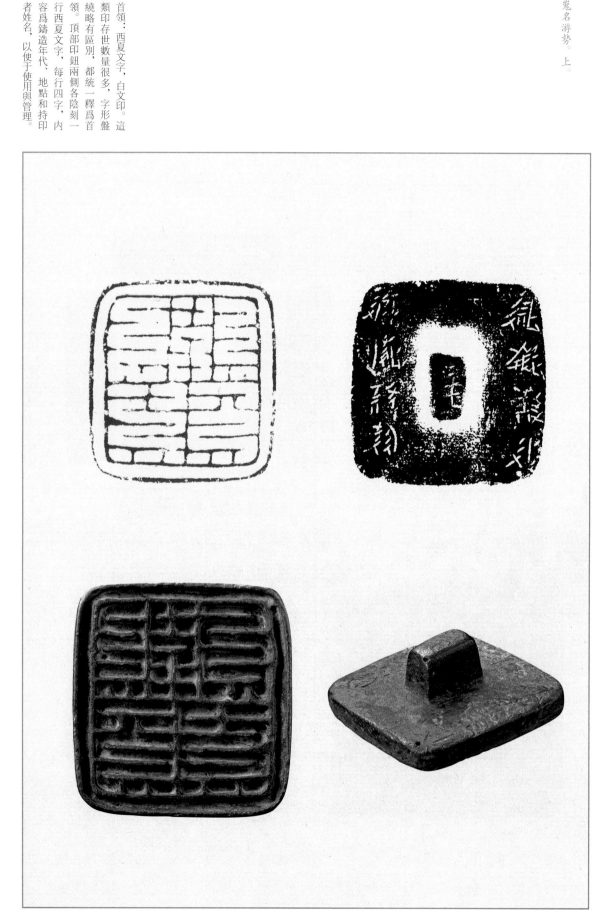

首領

正德三年，寇名游勢。上。

首領：西夏文字，白文印。這類印存世數量很多，字形盤繞略有區別，都統一釋爲首領。頂部印鈕兩側各陰刻一行西夏文字，每行四字，內容爲鑄造年代、地點和持印者姓名，以使于使用與管理。

首領

首領

首領
正德四年，樂鐵叔。

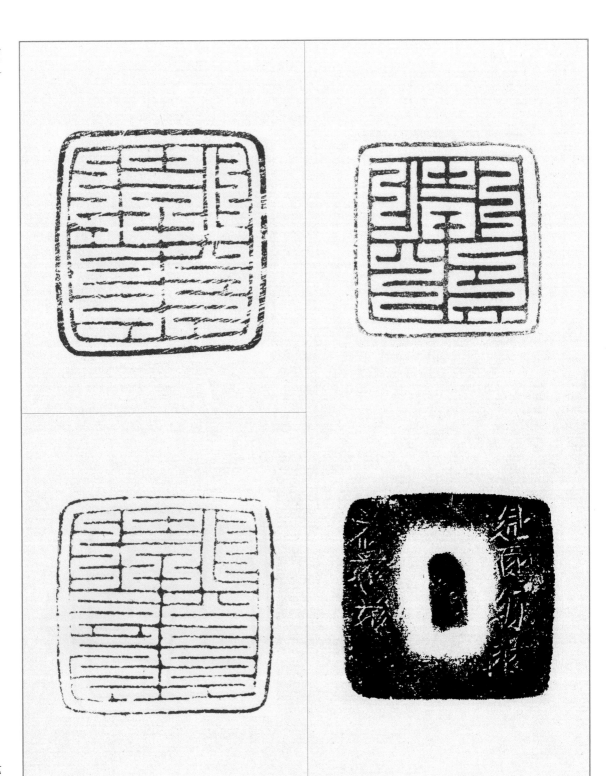

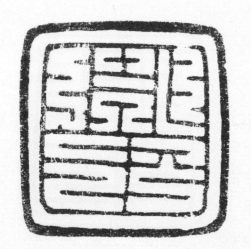
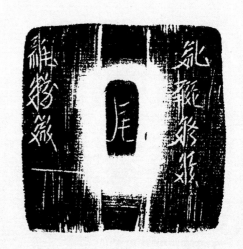

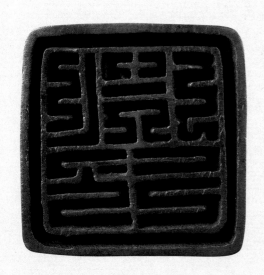

首領
元德五年。
首領
首領
首領

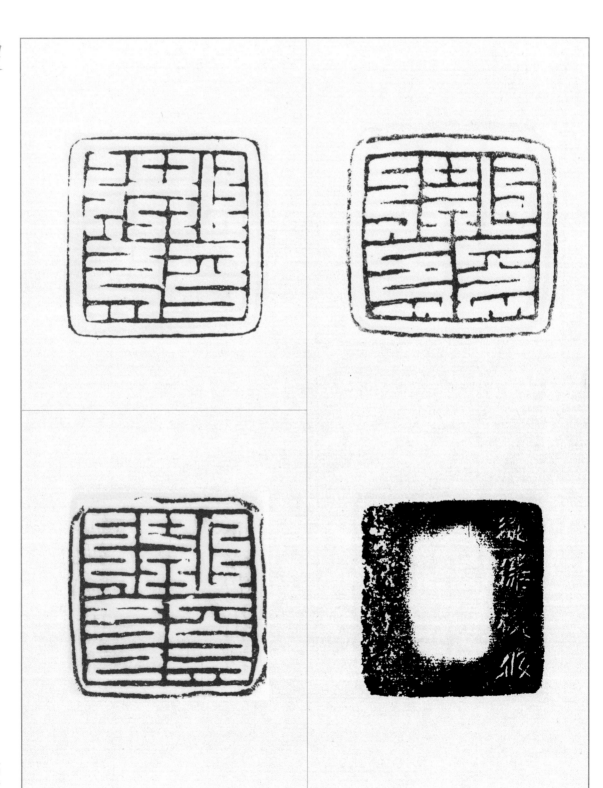

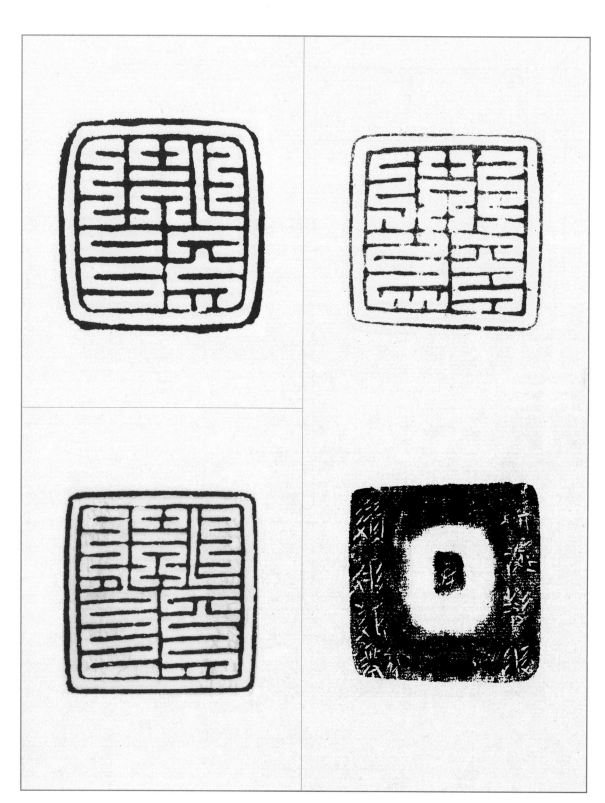

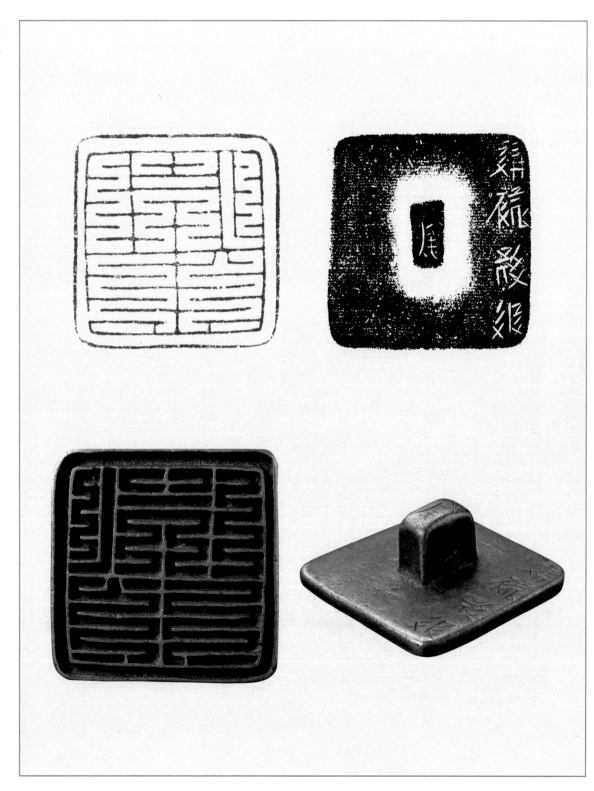

首領
雍寧六年，訛移叔成。上。

首領

首領
首領

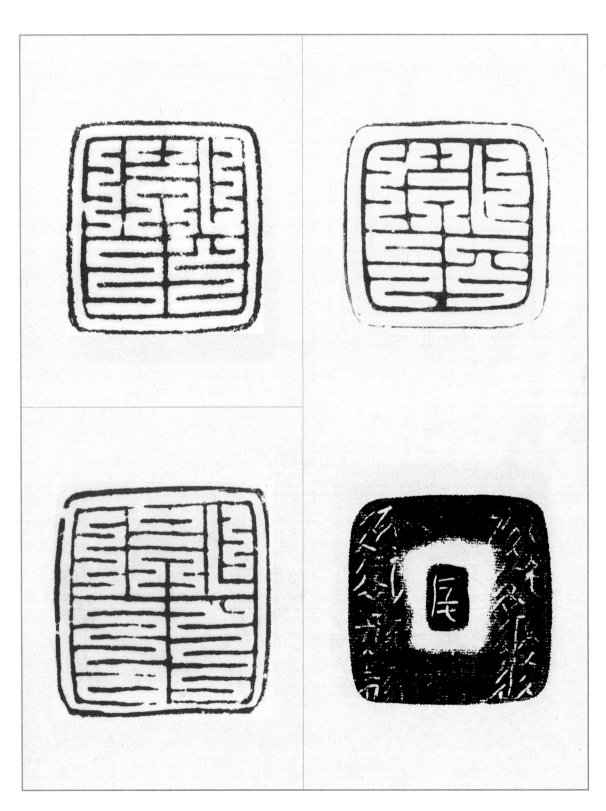

首領

首領

首領
乾祐十五年，那齊繹（？）叔（？）上。

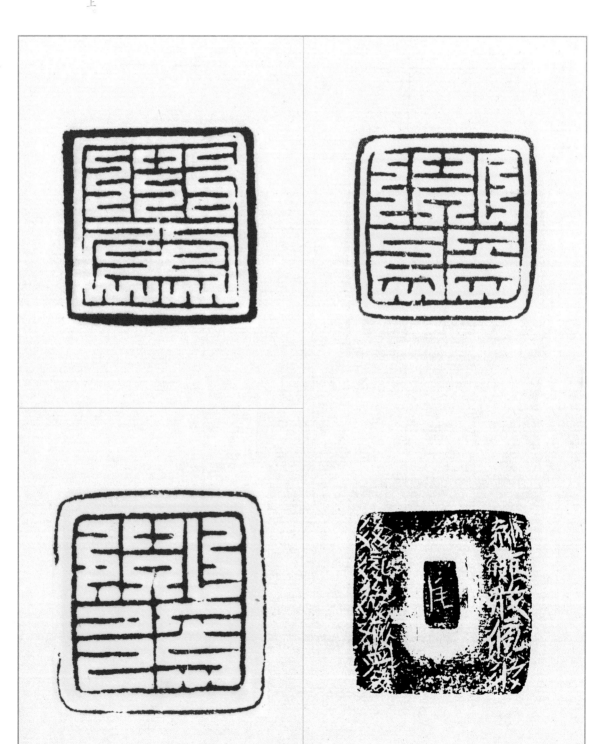

首領

首領

首領

壬申四年，首領酩吉嵬名勢。上。

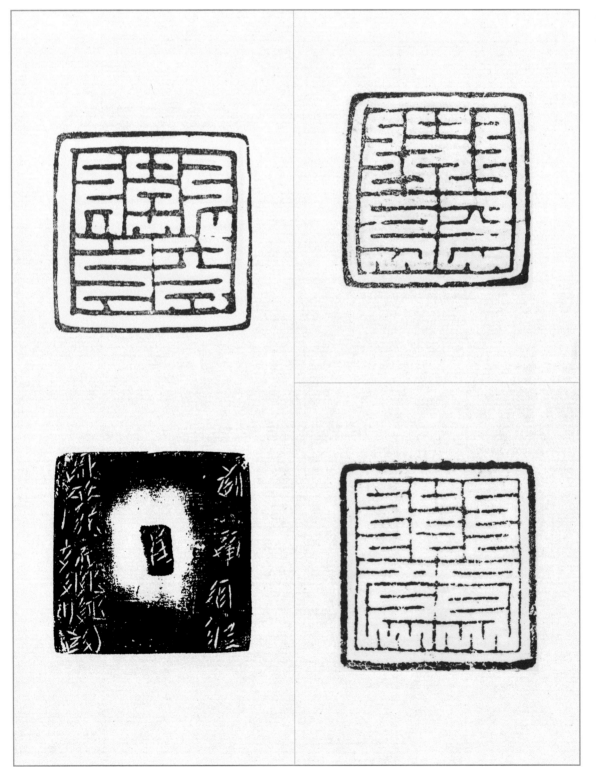

首領

首領

首領

首領

正德四年，骨匹邪神鐵。上。

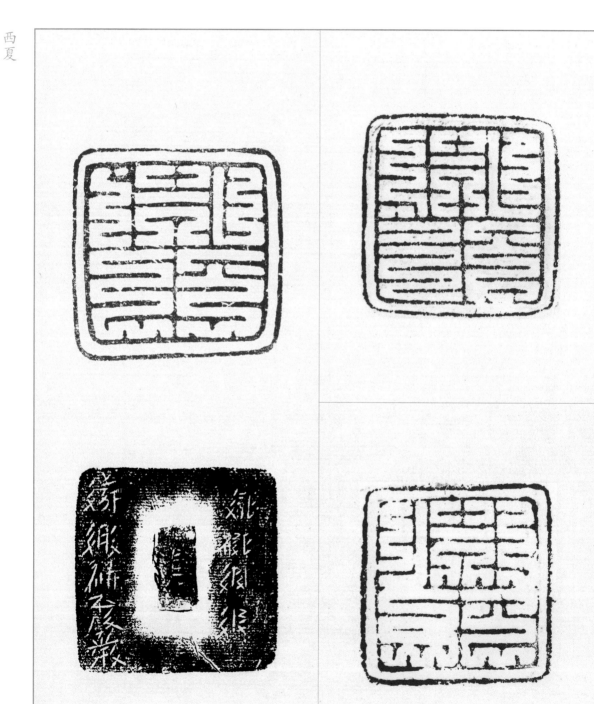

首領

首領

首領

貞觀壬午二年，蘇跋狗。上。

卓囉監軍

㤗㤗史官專印

綏州馬官專印

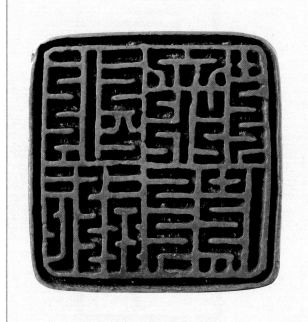
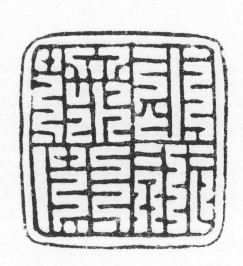
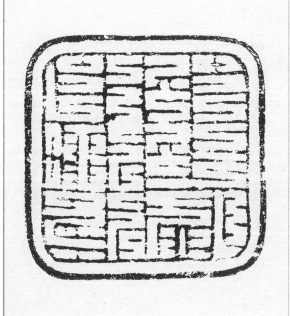
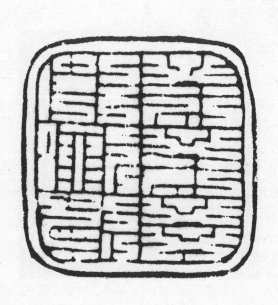

昏爛鈔印

萬戶之印

萬戶之印

管軍總把印

昏爛鈔印：元代于劣質紙幣
焚燬前鈐蓋此印，禁止此類
紙幣再流通。

管軍總把：元代軍隊建制官
員名，屬中下級軍職。

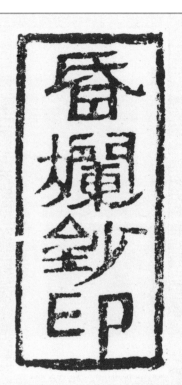

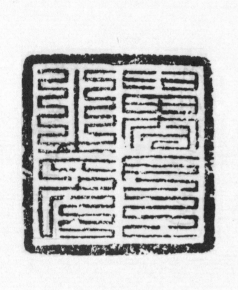

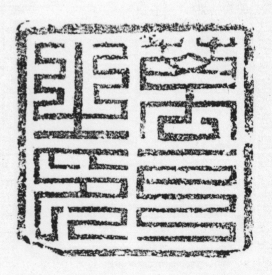

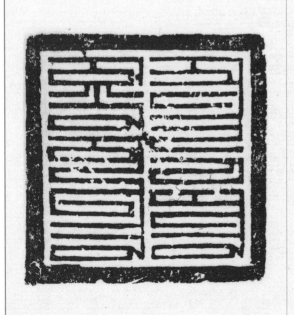

黄妃蘸：即黄妃站，位于元
代北京路辖境内，治地在今
内蒙古赤峰市寧城縣大名城。

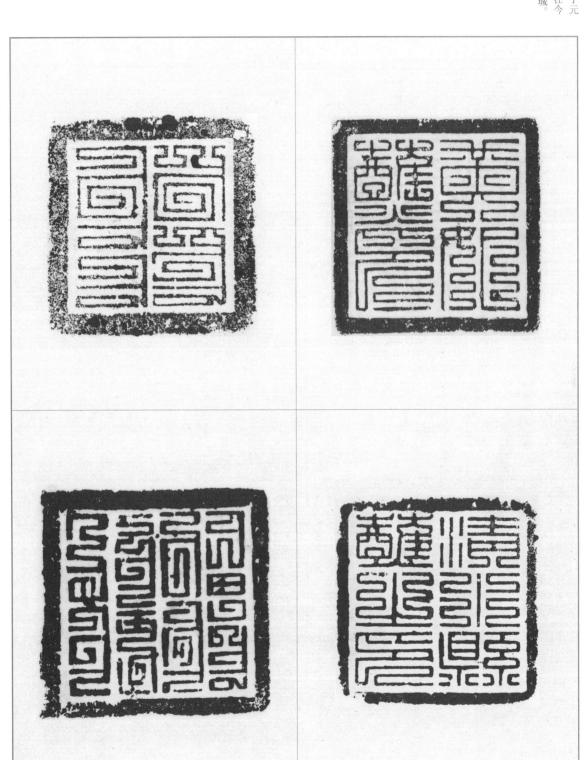

黄妃蘸印

清水縣蘸之印

神山驛印

安城等處義兵百户印

管軍上百戶印

管軍總管印

淮海等處義兵千戶所之印

左衛阿速親軍百戶印

義兵千戶所：元代置官署名，
元末爲指揮各地地主武裝抗
擊農民起義軍，至正十年
（一三五○），于廣西、湖南、
湖北等處分別置義兵千戶所，
免除地主武裝的差役，使其
一心對付起義軍。

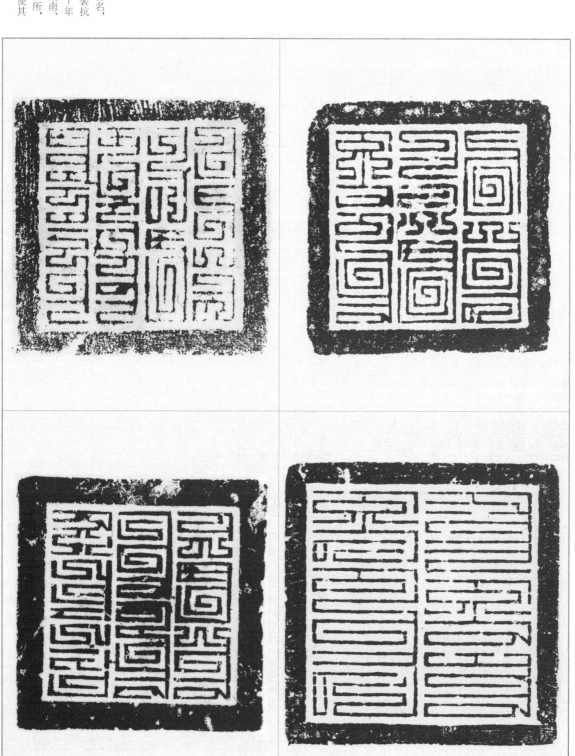

上都路：治地在今內蒙古正藍旗東閃電河北岸。

萊蕪縣諸軍奧魯：萊蕪縣，即今山東濟南萊蕪，元代爲中書省直轄泰安州（今山東泰安）的屬縣。萊蕪縣諸軍奧魯，主要是管理萊蕪縣地區的軍户，爲鎮守士兵提供口粮以外的其他費用。

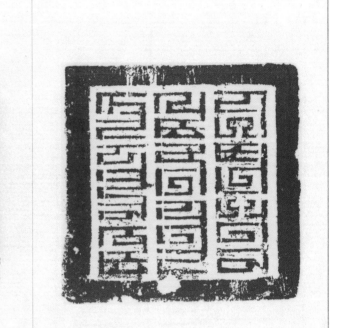

萊蕪縣諸軍奧魯官印

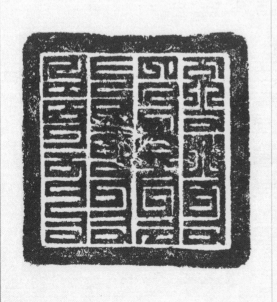

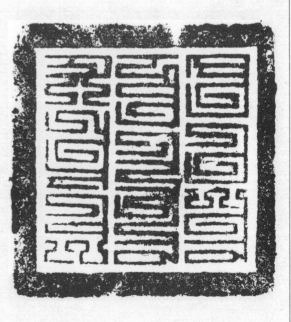

唐縣栲栳義兵百户印

左衛率府上千户所印

上都路管辦皮貨官印

萊蕪縣諸軍奧魯官印

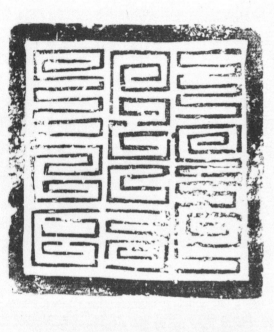

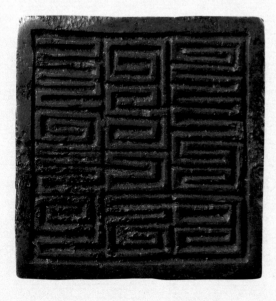

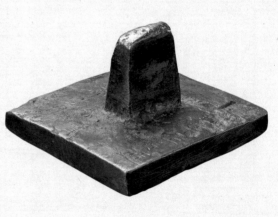

百戶：爲金代世襲軍職，元
代沿用，爲『百夫之長』，屬
千戶管轄，分上、中、下三等。

淮安百戶印

淮安百戶印。中書禮部造。至正十八
年八月日。

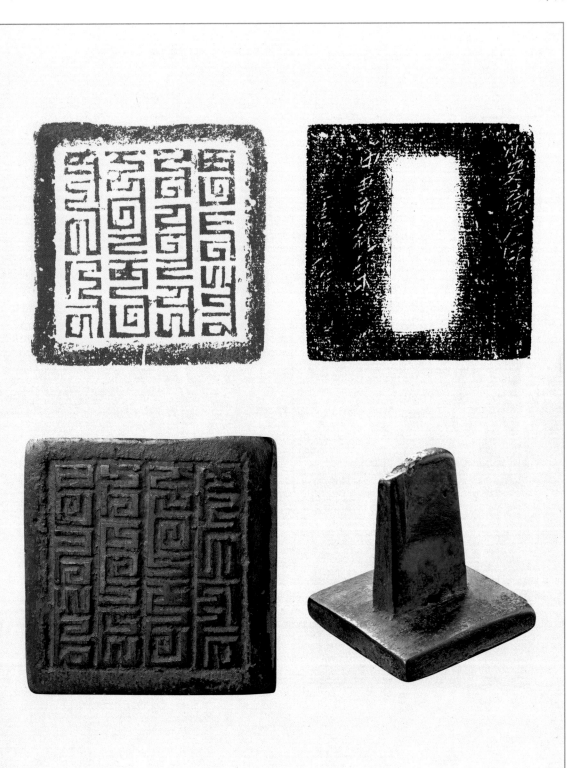

潁州等處義兵上百戶印

潁州等處義兵上百戶印。中書禮部造，
至正十九年十月日。上。

黃淮水軍百戶印

黃淮水軍百戶印。中書禮部造，至正
十六年三月日。

元

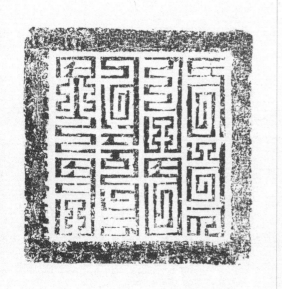

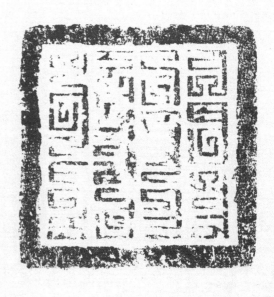

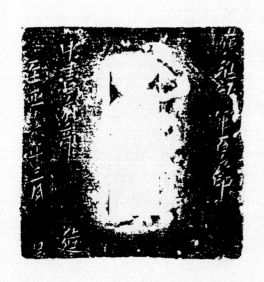

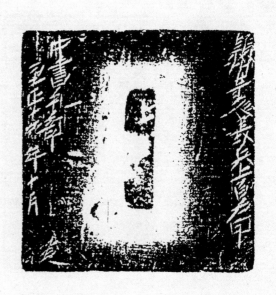

效忠征行義兵萬戶府印

效忠征行義兵萬戶府印　中書禮部造

至正廿一年十月日　上

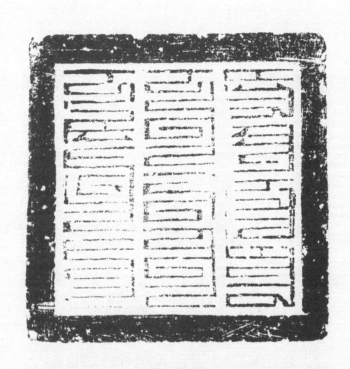

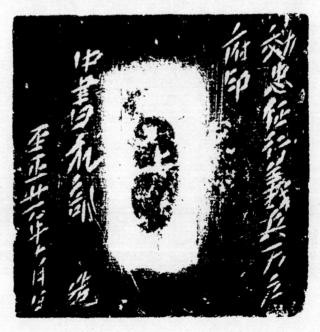

都綱之印

都綱之印。禮部造。成化二十三年五月日，年字八百七十三號。

都綱：《明史·職官志》：「府僧綱司，都綱一人，從九品。」都綱是管理佛寺和寺僧的官員。

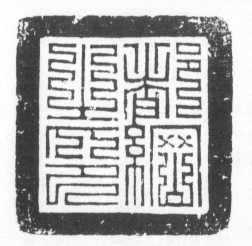

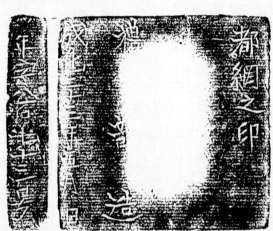

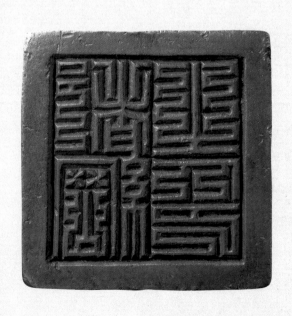

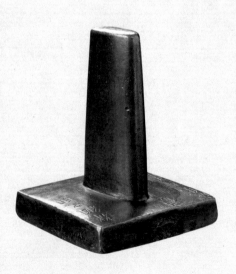

烈山縣司之印

蒲州陰陽學記

閿鄉縣陰陽學記

閿鄉縣陰陽學記。禮部造。洪武三十五年十二月日，學字一千八百五十七號。

欽差督理三省織務內官關防

督理台溫錢糧兵馬兼漸防三关吏
部院關防

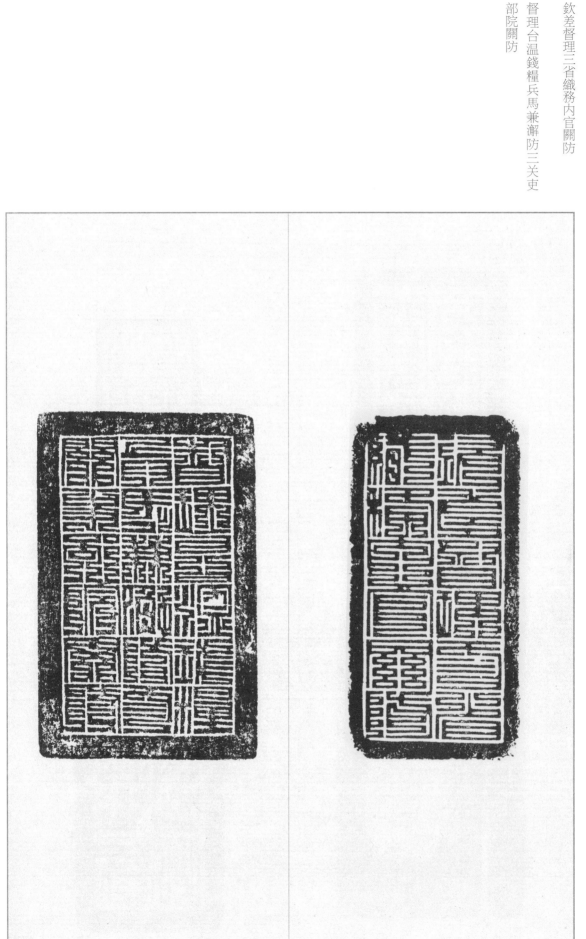

弘農衛右千戶所百戶印

弘農衛右千戶所百戶印　禮部造。洪

武十一年九月日。

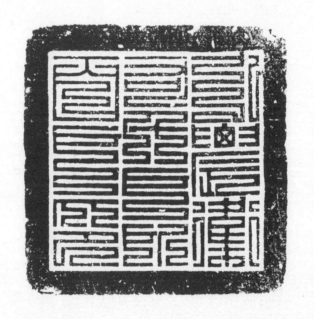

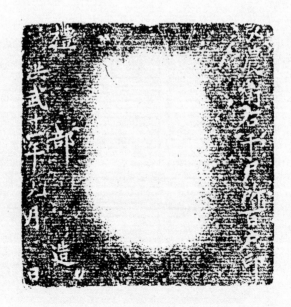

北津渡逃檢司印

睢陽衛左千户所百户印

千户所：明代在全國各地設立軍事機構「衛所」，五千六百人爲一「衛」，衛下設所，有千户所和百户所之別：二千一百二十人爲一「千户所」，是重要府州駐軍；一百一十二人爲二「百户所」，隸屬于千户所。

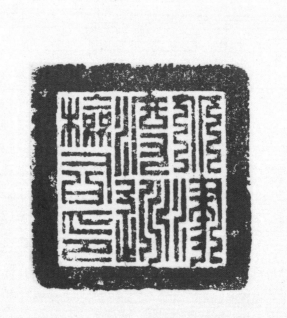

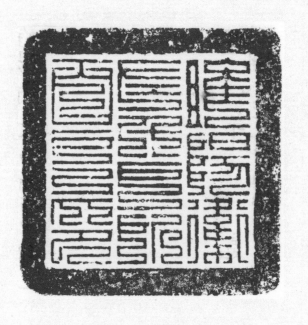

監理浙西軍務兵部職方關防

監理浙西軍務兵部職方關防。　監□□
年拾貳月日。

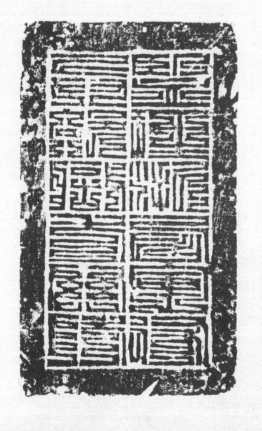

汝州衛右千戶所百戶印

汝州衛右千戶所百戶印，禮部造，嘉靖
四十二年四月日，嘉字三千九百三十四
號。

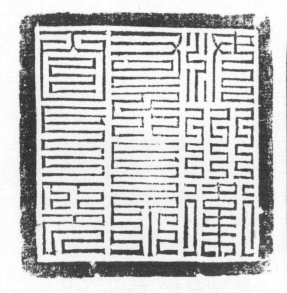

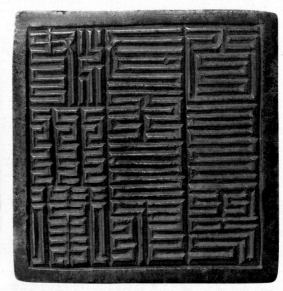

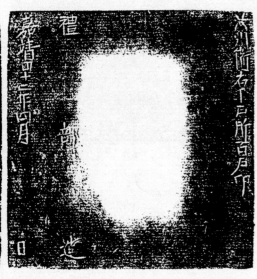

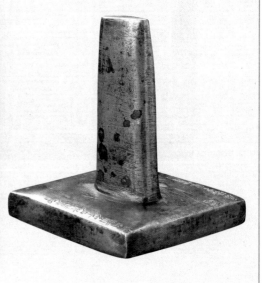

破虜大將軍內標左營總兵官關防

破虜大將軍內標左營總兵官關防，禮曹
造，周二年十月日，天字三千五十八號。

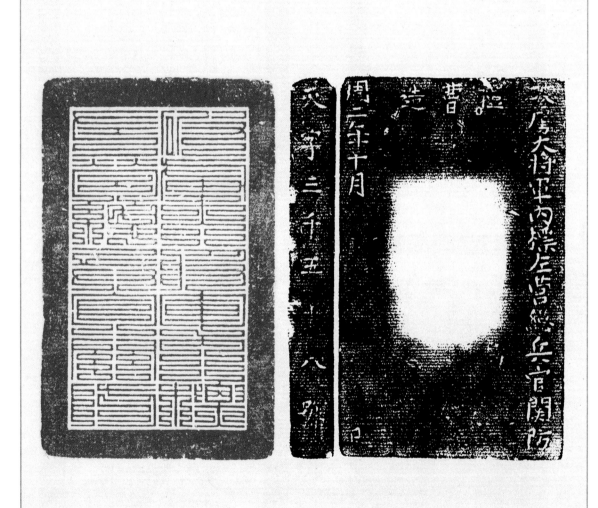

三水縣儒學記
合水縣印
定（邊）縣印

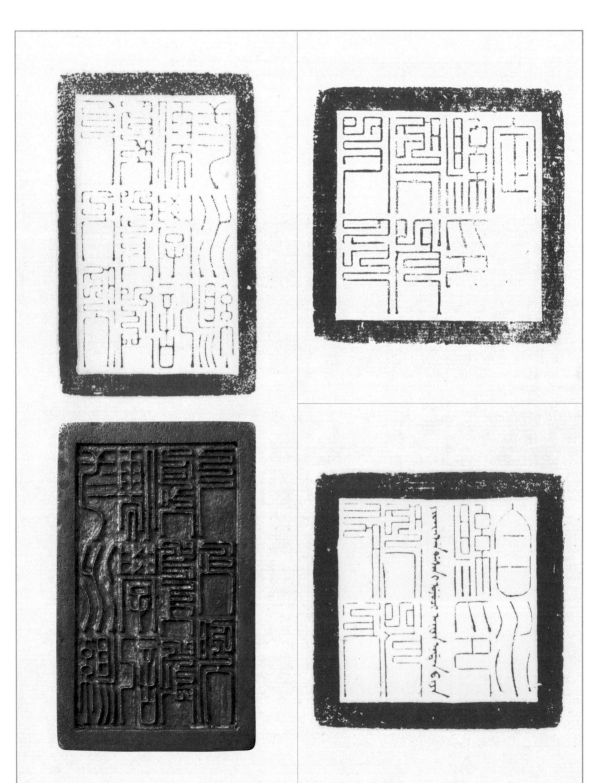

鄧州僧正司記

鄧州僧正司記。禮部造，康熙十一年
八月日，康字二千六百二十一號。

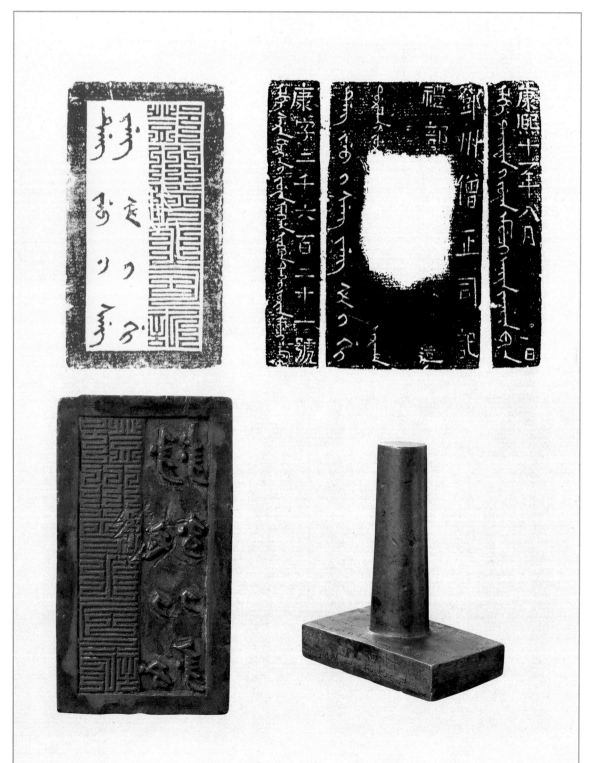

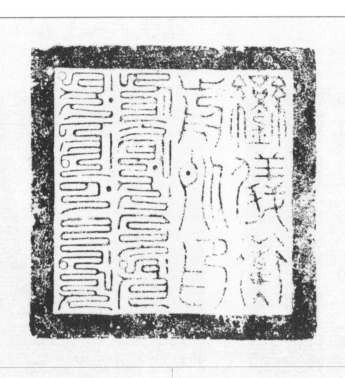

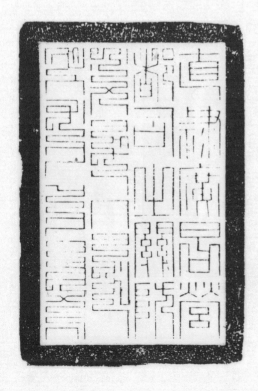

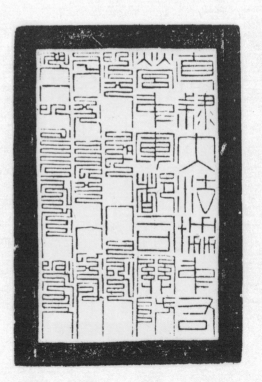

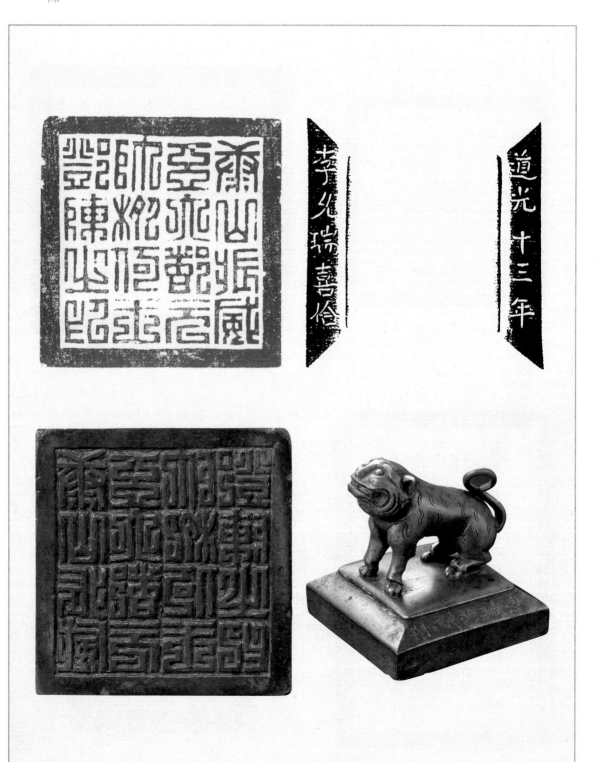

康山振威五大都元帥柳何王鄧陳
之印

道光十三年，李允瑞喜佮。

鑾儀衛中所旌節司印

特調江南大河衛二幫督漕守府王
關防

鑲白旗滿州五甲喇十一佐領圖記

大津府管河千總關防

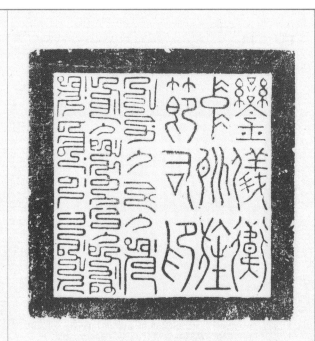

直隸易州營游擊關防

直隸泰寧鎮標□軍游擊兼管左右

兩營事之關防

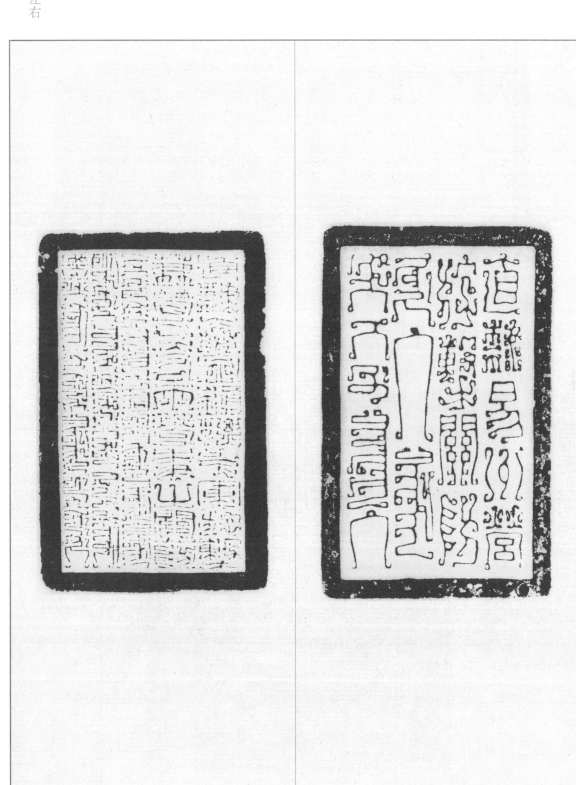

順天府北路刑錢捕盜同知之關防

順天府北路刑錢捕盜同知之關防。
禮部造。光緒三十年四月日，光字
一千八百二十四號。

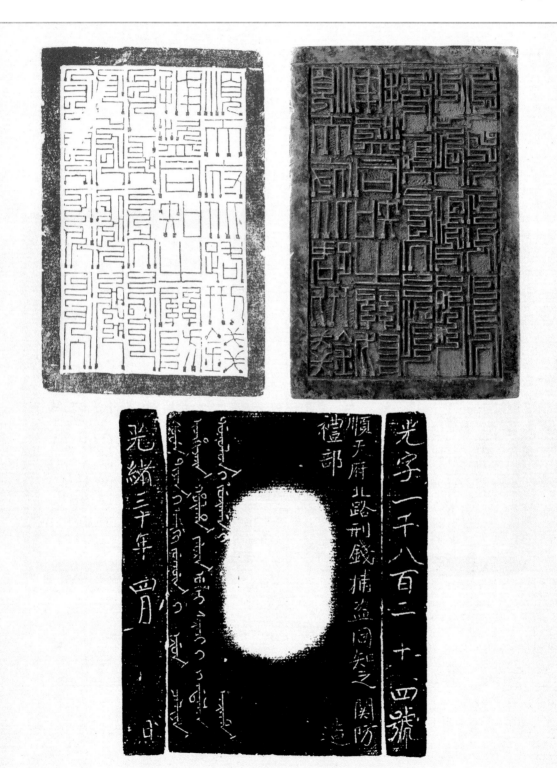

古印固當師法，至宋、元、明印，亦宜兼通，若謂漢以後無印法，豈三百篇後遂無詩乎？

——董洵《多野齋印説》

後世官印，有九叠、八叠、七叠，皆朱文。私印亦間爲之。九叠又名上方大篆。劉昌曰，取乾元用九之義；八叠明監察御史用之，取唐台儀八印義；七叠歷日用之，取日月星七政義也。

——姚晏《再續三十五舉》

印章或稱爲記。傳世唐代官印如『大毛村記』『宋代如『永定關稅新記』皆是。也有稱爲『朱記』的，這是説明用朱紅印色鈐蓋，以別于墨印。

——沙孟海《印學史》

唐代官印統用朱文，字畫用小銅條蟠繞而成，遇有枝筆，用短條焊接上去。這是一種新的製法。印史上未見有什麽名稱，我們稱之爲『蟠條印』。

——沙孟海《印學史》

宋元因官印加大，且作朱文，爲使文字的筆畫能填滿充實印面，于是出現了屈曲盤折的『九叠篆』。所謂『九叠』，不一定作九曲。『九』表示多數。筆畫少的，曲折多些，筆畫多的，則曲折少些。

——馬國權《篆刻技法中的篆法問題》

九叠篆的屈叠之法，多少受到繆篆的影響，由于官印實用性的要求，它皆不作減筆、挪移、穿插等的靈活處理，只求叠數相當，便即完事，使人有板實瑣碎之憾。

——馬國權《篆印文字藝術處理考察》

印篆作多少叠才合適，主要視該印文字筆畫的多寡，和各字所占位置大小而定。；筆畫多的少叠或不叠，位置小的亦然；筆畫少或位置大的，便要多叠。筆畫折叠的多少，似乎與官階或用途并無必然的聯繫。……凡筆畫要作叠折，必需對整印的面積、字數的多少、筆畫的繁簡，統一的考慮安排，然後仔細布篆，務求整齊勻滿，避免空疏凌亂。

——馬國權《篆印文字藝術處理考察》

圖書在版編目（CIP）數據

隋唐宋元明清官印名品／上海書畫出版社編．——上海：上海書畫出版社，2022.10
（中國篆刻名品）
ISBN 978-7-5479-2915-5

Ⅰ.①隋… Ⅱ.①上… Ⅲ.①漢字－印譜－中國－隋代－清代 Ⅳ.①J292.42

中國版本圖書館CIP數據核字（2022）第187401號

中國篆刻名品［〇八］

隋唐宋元明清官印名品

本社 編

責任編輯	李劍鋒
編　輯	楊少鋒
審　讀	陳家紅
責任校對	田程雨
封面設計	劉　蕾　陳綠競
技術編輯	包賽明

出版發行　上海世紀出版集團　⑨上海書畫出版社

地址　上海市閔行區號景路159弄A座4樓
郵政編碼　201101
網址　www.shshuhua.com
E-mail　shcpph@163.com
製版　杭州立飛圖文製作有限公司
印刷　浙江海虹彩色印務有限公司
經銷　各地新華書店
開本　889×1194　1/16
印張　7
版次　2022年12月第1版　2022年12月第1次印刷
書號　ISBN 978-7-5479-2915-5
定價　伍拾捌圓

若有印刷、裝訂質量問題，請與承印廠聯繫